人人都是**设计师**

零基础学
平面广告设计

Art Style数码设计 编著

清华大学出版社
北 京

内容简介

本书介绍平面广告设计以及应用案例,内容包括平面广告设计原理,平面广告设计基础,平面广告设计准备与构图,广告策略、创意与视觉艺术,画册设计与制作,产品广告和包装设计,企业标志与形象设计,公共活动宣传与网页设计,平面广告设计与制作案例解析等方面的知识、技巧及应用案例。另外,本书还赠送全书案例源文件、效果文件和教学用 PPT 课件。

本书面向学习平面广告设计的初中级用户,适合广大平面设计爱好者以及需要学习平面广告设计的人员使用,也可作为初中级平面广告设计的培训班教材或学习辅导书。

图书在版编目(CIP)数据

零基础学平面广告设计 / Art Style数码设计编著. 一北京:清华大学出版社,2020.7 (2024.2重印)
(人人都是设计师)

ISBN 978-7-302-55712-8

Ⅰ.①零… Ⅱ.①A… Ⅲ.①平面广告－广告设计－图形软件 Ⅳ.①J524.3-39

中国版本图书馆CIP数据核字(2020)第110398号

责任编辑:张 敏
封面设计:杨玉兰
责任校对:徐俊伟
责任印制:宋 林

出版发行:清华大学出版社
 网 址:https://www.tup.com.cn,https://www.wqxuetang.com
 地 址:北京清华大学学研大厦A座 邮 编:100084
 社 总 机:010-83470000 邮 购:010-62786544
 投稿与读者服务:010-62776969,c-service@tup.tsinghua.edu.cn
 质量反馈:010-62772015,zhiliang@tup.tsinghua.edu.cn
印 装 者:北京博海升彩色印刷有限公司
经 销:全国新华书店
开 本:170mm×240mm 印 张:9 字 数:184千字
版 次:2020年9月第1版 印 次:2024年2月第5次印刷
定 价:49.80元

产品编号:083878-01

前　言

平面广告是一种应用广泛的平面表现形式，使用简洁的形式获得良好的宣传效果，常用于海报、宣传品、新品推荐等，已成为众多商家常用的推广手段。为了帮助设计初学者快速地掌握和应用平面广告设计，我们编写了本书。

本书通过由浅入深的方式讲解，结合常见应用案例，诠释平面广告设计的方法和技巧。全书结构清晰，内容丰富，共分为9章，主要包括以下三个方面的内容。

• 平面广告设计准备与原理

第1～3章，主要介绍快速认识平面广告设计、平面广告设计基础、平面广告设计准备与构图、广告前期要巩固的知识等方面的内容。

• 产品包装设计

第4～6章，主要介绍画册设计与制作、广告策略、创意与视觉艺术、产品广告和包装设计等方面的知识与操作技巧。

• 表现技法与创意方式

第7～9章，主要介绍公共活动宣传与网页设计、企业标志与形象设计、平面广告设计与制作案例解析等方面的知识和操作技巧。

本书编者在平面广告设计领域积累了多年的制作经验，对各种软件的使用技巧、使用方法有深入的研究。本书通过对知识点的归纳总结，拓展读者的视野，鼓励读者多尝试、多练习、多思考、多动脑，以此提高读者的动手能力。希望通过本书，能激发读者学习广告设计与制作的兴趣，步入设计师殿堂的大门，成就一个设计师的梦想。

本书案例源文件、效果文件以及教学用 PPT 课件，读者可扫描下方二维码获取。

PPT 课件　　　　　　　源文件 + 效果文件

　本书由 Art Style 数码设计组织编写，参与本书编写工作的人员有许媛媛、罗子超、丁维英、朱恩棣、胡凤芝、许鸿博、贾丽艳、张艳玲等。由于编者的能力和学识有限，书中难免有不妥之处，敬请各位专家、学者、同行以及读者提出宝贵意见和建议。

编　　者

目 录

第1章　平面广告设计原理 ..001

　　1.1　平面广告设计应用领域 .. 002

　　　　1.1.1　标识设计原理 .. 002

　　　　1.1.2　VI 设计原理 .. 003

　　　　1.1.3　海报设计原理 .. 003

　　　　1.1.4　包装设计原理 .. 004

　　　　1.1.5　名片设计 .. 005

　　　　1.1.6　画册设计原理 .. 006

　　　　1.1.7　封面设计原理 .. 006

　　　　1.1.8　卡片设计 .. 007

　　1.2　平面广告设计的点、线、面 .. 008

　　　　1.2.1　点的应用 .. 008

　　　　1.2.2　线的应用 .. 008

　　　　1.2.3　面的应用 .. 009

　　1.3　平面广告设计的原则 .. 010

　　　　1.3.1　针对性 .. 010

　　　　1.3.2　简洁性 .. 011

　　　　1.3.3　创造力 .. 011

　　1.4　平面广告设计的法则 .. 012

　　　　1.4.1　形式美设计法则 .. 012

　　　　1.4.2　平衡设计法则 .. 013

　　　　1.4.3　视觉设计法则 .. 014

　　　　1.4.4　位置设计法则 .. 014

　　　　1.4.5　以小见大设计法则 .. 014

　　　　1.4.6　联想设计法则 .. 015

第2章　平面广告设计基础 .. 016

　　2.1　图形 .. 017
　　　　2.1.1　正面表达方式 .. 017
　　　　2.1.2　侧面表达方式 .. 017

　　2.2　文字 .. 018
　　　　2.2.1　文字的变形 .. 018
　　　　2.2.2　笔画的连用与共用 .. 019
　　　　2.2.3　文字的联想美化 .. 019
　　　　2.2.4　文字图意化 .. 020

　　2.3　色彩 .. 021
　　　　2.3.1　色彩的来源 .. 021
　　　　2.3.2　色彩的混合 .. 021

　　2.4　色彩的三要素 .. 021
　　　　2.4.1　色相 .. 022
　　　　2.4.2　明度 .. 022
　　　　2.4.3　纯度 .. 022
　　　　2.4.4　色彩的对比与调和 .. 023

　　2.5　平面设计中色彩搭配的方法 .. 023
　　　　2.5.1　以色相为依据的色彩搭配 .. 023
　　　　2.5.2　以明度为依据的色彩搭配 .. 024
　　　　2.5.3　以纯度为依据的色彩搭配 .. 024

　　2.6　版式设计的基本类型 .. 025
　　　　2.6.1　骨骼型版式 .. 025
　　　　2.6.2　满版型版式 .. 025
　　　　2.6.3　上下分割型版式 .. 026
　　　　2.6.4　字母分割型版式 .. 026
　　　　2.6.5　背景型版式 .. 026

第3章　平面广告设计准备与构图 .. 028

　　3.1　广告前期要巩固的知识 .. 029
　　　　3.1.1　市场调查与分析 .. 029
　　　　3.1.2　品牌营销策略 .. 030

3.1.3 把握广告决策 ……………………………………………………… 030

3.1.4 广告效应 …………………………………………………………… 031

3.1.5 广告策划 …………………………………………………………… 031

3.1.6 广告语言 …………………………………………………………… 032

3.2 平面广告设计的基本构图 …………………………………………………… 033

3.2.1 突出主体 …………………………………………………………… 033

3.2.2 黄金构图法则 ……………………………………………………… 033

3.2.3 对角线构图 ………………………………………………………… 034

3.2.4 横线构图 …………………………………………………………… 034

3.2.5 竖线构图 …………………………………………………………… 035

3.2.6 曲线构图 …………………………………………………………… 035

3.2.7 十字形构图 ………………………………………………………… 035

3.2.8 三角形构图 ………………………………………………………… 036

3.2.9 V 字形构图 ………………………………………………………… 037

3.2.10 斜切方式构图 …………………………………………………… 037

3.2.11 放射性构图 ……………………………………………………… 037

3.2.12 框架构图 ………………………………………………………… 038

3.3 平面广告设计过程中的构图技巧 …………………………………………… 038

3.3.1 构图在广告设计中的运用 ………………………………………… 038

3.3.2 产生视觉效果 ……………………………………………………… 039

3.3.3 激发丰富的心理感受 ……………………………………………… 039

3.3.4 对观众的引导作用 ………………………………………………… 040

3.3.5 构图是广告设计的核心 …………………………………………… 040

第 4 章 广告策略、创意与视觉艺术 …………………………………………… 042

4.1 广告策略 ……………………………………………………………………… 043

4.1.1 广告策略创意概述 ………………………………………………… 043

4.1.2 广告策略的构架 …………………………………………………… 043

4.1.3 广告策略常见的手法 ……………………………………………… 044

4.2 广告创意 ……………………………………………………………………… 045

4.2.1 广告创意的概念 …………………………………………………… 045

4.2.2 创意来源于生活 …………………………………………………… 045

4.2.3 广告设计与广告创意的关系 ……………………………………… 046

4.2.4 主流创意思维 ……………………………………………………… 046

4.3 广告创意的技巧应用 ... 047

　　4.3.1 创意概念的深度挖掘 .. 047

　　4.3.2 广告创意精髓 ... 048

　　4.3.3 成功的广告创意技法解析案例 049

4.4 广告创意表现常用技法及案例分析 051

　　4.4.1 对比衬托法 ... 051

　　4.4.2 突出特征法 ... 052

　　4.4.3 合理夸张法 ... 052

　　4.4.4 以小见大法 ... 053

　　4.4.5 运用联想法 ... 053

　　4.4.6 幽默法 .. 053

　　4.4.7 比喻法 .. 054

　　4.4.8 以情托物法 ... 055

　　4.4.9 悬念安排法 ... 055

　　4.4.10 选择偶像法 ... 055

　　4.4.11 谐趣模仿法 ... 056

　　4.4.12 神奇迷幻法 ... 056

　　4.4.13 连续系列法 ... 057

4.5 广告视觉格调与美学规则 .. 058

　　4.5.1 广告的视觉格调 ... 058

　　4.5.2 广告设计的要素 ... 058

　　4.5.3 广告设计的美学规则 .. 059

第5章　画册设计与制作 .. 060

5.1 画册设计基础 ... 061

　　5.1.1 画册版式设计的原则 .. 061

　　5.1.2 画册设计的定位 ... 064

　　5.1.3 画册设计的风格 ... 066

5.2 画册设计流程 ... 069

　　5.2.1 画册设计思路 ... 069

　　5.2.2 画册色彩的应用 ... 069

5.3 画册设计与应用案例 .. 074

　　5.3.1 设计与制作封面和封底 .. 074

　　5.3.2 制作图文内页 ... 075

第6章 产品广告和包装设计 ..077

 6.1 品牌营销战略 .. 078

 6.1.1 产品竞争力与市场占有率分析 .. 078

 6.1.2 品牌营销的战略性意义 .. 078

 6.1.3 品牌战略的定义 .. 079

 6.1.4 战略品牌营销意义 .. 079

 6.2 家用电器类广告作品设计与制作解析 .. 080

 6.3 烟酒饮品类广告 .. 082

 6.3.1 电视广告构图 .. 082

 6.3.2 色彩底色和图形色 .. 083

 6.3.3 色彩整体色调 .. 084

 6.3.4 色彩配色平衡 .. 085

 6.3.5 色彩渐变色调和 .. 085

 6.3.6 色彩配色分割 .. 086

 6.4 产品包装设计 .. 087

 6.4.1 纸质包装的结构 .. 087

 6.4.2 纸质礼品包装的设计原则 .. 088

 6.4.3 纸质包装的设计要点 .. 089

 6.4.4 刀版图设计与制作的注意要点 .. 090

 6.4.5 平面展开图的设计鉴赏 .. 091

 6.3.6 产品包装设计的步骤 .. 093

第7章 企业标志与形象设计 ..094

 7.1 企业标志与形象设计概述 .. 095

 7.1.1 标志的作用 .. 095

 7.1.2 标志的功能性 .. 095

 7.1.3 标志的多样性和艺术性 .. 096

 7.1.4 标志的准确性和持久性 .. 097

 7.1.5 标志的独特性和注目性 .. 098

 7.1.6 企业形象设计要素 .. 098

 7.2 企业标志设计与制作 .. 100

 7.2.1 网上商城标志设计与制作 .. 100

 7.2.2 商业店铺标志设计与制作 .. 102

 7.3 企业的品牌设计概述 .. 103

7.3.1 品牌与企业的关系 ……………………………………………… 104

7.3.2 企业品牌的设计要点 …………………………………………… 104

7.4 CIS 企业形象设计 ……………………………………………………… 105

7.4.1 理念识别 ………………………………………………………… 105

7.4.2 行为识别 ………………………………………………………… 106

7.4.3 视觉识别 ………………………………………………………… 106

第 8 章 公共活动宣传与网页设计 …………………………………………… 107

8.1 公共活动宣传设计与制作 ……………………………………………… 108

8.1.1 背景设计与制作 ………………………………………………… 108

8.1.2 内容的编排与制作 ……………………………………………… 108

8.2 网页设计的特点及要求 ………………………………………………… 113

8.2.1 网页设计的特点和要求 ………………………………………… 113

8.2.2 导航栏设计的基本规则 ………………………………………… 115

8.2.3 网站的页面设计制作 …………………………………………… 117

第 9 章 平面广告设计与制作案例解析 ……………………………………… 121

9.1 企业画册的设计与制作 ………………………………………………… 122

9.1.1 时代感画册制作 ………………………………………………… 122

9.1.2 中国风画册制作 ………………………………………………… 124

9.2 促销类海报的设计与制作 ……………………………………………… 126

9.2.1 年终大促海报设计 ……………………………………………… 126

9.2.2 奶茶促销海报设计 ……………………………………………… 129

9.3 节气海报的设计与制作 ………………………………………………… 131

9.3.1 情人节促销海报设计 …………………………………………… 131

9.3.2 立夏节气海报设计 ……………………………………………… 133

第1章

平面广告设计原理

本章要点

- 平面广告设计应用领域
- 平面广告设计的点、线、面
- 平面广告设计的原则
- 平面广告设计的法则

本章主要内容

　　本章主要介绍平面广告设计应用领域以及平面广告设计的点、线、面，同时还讲解平面广告设计的原则。在本章的最后针对实际的工作需求，讲解平面广告设计的法则。通过本章的学习，读者可以掌握平面广告设计的原理，为深入学习平面广告设计奠定基础。

1.1 平面广告设计应用领域

平面广告设计主要包含标识设计、VI 设计、海报设计、包装设计、名片设计、画册设计、封面设计以及卡片设计等，这几类相互都有联系，是相互贯通的。本节将详细介绍平面广告设计应用领域方面的知识。

▶ 1.1.1 标识设计原理

标识是一种传达方式，人类活动的环境需要引导、指示、说明、提醒、警告或介绍，以便人们很快熟悉所处的环境，尤其高速发展着的现代社会。印刷、摄影、设计和图像传送的作用越来越重要，这种非语言传送的发展具有了和语言传送相抗衡的竞争力量，如图 1-1 所示。

标识能清晰地传达信息，其意义如下：

（1）标识具有标记、警示的作用，标识主要是通过视觉来表现它的作用。比如文字的传达，文字样式可以表现出特性、背景、含义。

（2）标识是一种信息传达，具有广告、警示的意义。经济的发展与标识的传达有着一定的联系，人们生活的方方面面都离不开标识设计，如图 1-2 所示。

图 1-1

图 1-2

☆ 经验技巧

好的标识是意向性的，就好比中国的称和西方的称一样。西方的称是天平，是在稳定中求平衡；中国的称则是在动感中求平衡。如中国电信的标志就是动感中求平衡。还有中国南方电网的标志，打破了所有标的圆形、方形的概念。

▶ 1.1.2 VI 设计原理

VI（Visual Identity），通译为视觉识别系统，是 CIS 系统最具传播力和感染力的部分。是将 CI 的非可视内容转化为静态的视觉识别符号，以无比丰富的多样的应用形式，在最为广泛的层面上，进行最直接的传播。

高端的 VI 设计应通过标志造型、色彩定位、标志的外延含义、应用、品牌气质传递等要素帮助品牌成长，积累品牌资产。

在标志设计之初，设计师应站在品牌形象的高度，为品牌设计有一定艺术性的标志，并为品牌长远发展提供延伸空间。

为了达成企业形象对外传播的一致性与一贯性，应该运用统一设计和统一大众传播，用完美的视觉一体化设计，将信息与认识个性化、明晰化、有序化，把各种形式传播媒体上的形象统一，创造能储存与传播的统一的企业理念与视觉形象，这样才能集中与强化企业形象，使信息传播更为迅速有效，给社会大众留下深刻的印象。

对企业的形象定位而言，从企业理念到视觉要素均予以标准化，统一的规范设计，对外传播均采用统一的模式，并坚持长期一贯的运用，不轻易进行变动，如图 1-3 所示。

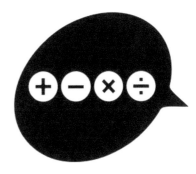

图 1-3

☆ 经验技巧

VI 设计，企业形象为了能获得社会大众的认同，必须是有个性化的、与众不同的，因此差异性的原则十分重要。

▶ 1.1.3 海报设计原理

海报设计是在计算机平面设计技术应用的基础上，随着广告行业发展所形成的一个新职业。该职业技术的主要特征是对图像、文字、色彩、版面、图形等表达广

告的元素，结合广告媒体的使用特征，在计算机上通过相关设计软件来为实现表达广告目的和意图，所进行平面艺术创意性的一种设计活动或过程。

海报是一种信息传递的艺术，是一种大众化的宣传工具。海报又称招贴画，是贴在街头墙上，挂在橱窗里的大幅画作，以其醒目的画面吸引路人的注意。20世纪从某种意义上来讲是政治宣传的世纪，海报作为当时的宣传途径也达到了顶峰，其中的两次世界大战、苏联革命与建设、西班牙内战更是政治海报创作的高峰期，尤其在20世纪前50年，是宣传海报大行其道的黄金时代。在十月革命胜利后不久的苏俄，首都莫斯科市中心邮电局的橱窗里贴满了海报，以便市民从这些不同表现形式的海报中了解革命形势。在学校里，海报常用于文艺演出、运动会、故事会、展览会、家长会、节庆日、竞赛游戏等。

海报设计总的要求是使人一目了然。一般的海报通常含有通知性，所以主题应该明确显眼、一目了然，接着以最简洁的语句概括出如时间、地点、附注等主要内容。海报的插图、布局的美观通常是吸引眼球的好方法。在实际生活中，有比较抽象和具体的海报设计，如图1-4所示。

图1-4

☆ 经验技巧

海报设计是在计算机平面设计技术应用的基础上，随着广告行业发展所形成的一个新职业。该职业技术的主要特征是对图像、文字、色彩、版面、图形等表达广告的元素，结合广告媒体的使用特征，在计算机上通过相关设计软件来为实现表达广告目的和意图，所进行平面艺术创意性的一种设计活动或过程。

▶ 1.1.4　包装设计原理

包装设计是一门综合运用艺术学和美学知识，在商品流通过程中更好地包装商品，并促进商品的销售而开设的专业学科，其主要包括包装造型设计、包装结构设计以及包装装潢设计。

包装设计主课程包含CATIA三维建模、Photoshop、理论力学、广告设计、包装结构、标志设计、企业视觉识别设计；专业课程包含包装造型与装潢设计、包装

印刷工艺与经济成本核算、现代设计史、市场调研与设计定位、包装促销与消费、包装设计与品牌塑造、包装策略及其应用等，如图1-5所示。

☆ **经验技巧**

包装设计是平面设计与结构设计的有机结合，是广告设计专业的延伸。要求学生在广告、设计、材料、营销、包装、储运等多个相关领域综合掌握一定的理论知识及专业技能。

图 1-5

▶ 1.1.5　名片设计

名片已经成为现代社会交流中所不能缺少的工具。由于名片能够传达第一印象，其设计也越来越被人们重视，尤其需要对于名片设计的特点进行分析，帮助设计师深入理解。名片的特点、风格、气氛、元素和形式进行全方位地解说，并对名片的功能要求和使用对象进行解释和说明，以对应不同的职业要求，为名片设计师提供非常有效的创意视野。

一张小小的名片上最主要的内容是名片持有者的姓名、职业、工作单位、联络方式等，通过这些内容把名片持有人的简明个人信息标注清楚，并以此为媒体向外传播，是一种个人形象产品的设计。

名片除标注清楚个人信息资料外，还要标注企业资料，如企业的名称、地址及企业的业务领域等。具有 CI 形象规划的企业名牌纳入办公用品策划中，这种类型的名片企业信息最重要，个人信息是次要的。在名片中同样要求企业的标志、标准色、标准字等，使其成为企业整体形象的一部分，起到呼应的效果。

在数字化信息时代中，每个人的生活、工作、学习都离不开各种类型的信息，名片以其特有的形式传递企业、人及业务等信息，很大程度上方便了人们的生活，如图1-6所示。

图 1-6

▶ 1.1.6　画册设计原理

画册设计依据客户的企业文化，市场推广的策略方向，合理地设计画册的效果，使达到企业品牌和产品广而告之的目的。

画册是企业对外宣传自身文化、产品特点的广告媒介之一，是企业对外的名片，属于印刷品。

画册内容包括产品的外形、尺寸、材质、版式的概况等，或者是企业的发展、管理、决策、生产等一系列概况。

画册的分类很多，可能有上百种不同的画册类型，如图 1-7 所示。

图 1-7

☆ 经验技巧

画册是企业公关中的一种广告媒体，画册设计也是当代经济领域里市场营销活动。研究宣传册设计的规律和技巧，具有现实意义。就宣传册传递信息的作用来说，宣传册应该真实地反映商品、服务和形象信息等内容，清楚明了地介绍企业的风貌，使其成为企业产品在市场营销活动中的重要媒介。

▶ 1.1.7　封面设计原理

封面设计指为书籍设计封面，封面是装帧艺术的重要组成部分，犹如音乐的序曲，是把读者带入图书内容的向导。在鉴赏设计之余，感受设计带来的魅力与欢

乐。封面设计中如能遵循平衡、韵律与调和的造型规律，突出主题，大胆设想，运用构图、色彩、图案等知识，便能设计出比较完美、典型，富有情感的封面，提高设计师的设计应用能力。封面设计的成败取决于设计定位，即要做好前期的客户沟通，具体内容包括：封面设计的风格定位、企业文化及产品特点分析、行业特点定位、客户的观点等，都可能影响封面设计的风格。好的封面设计一半来自前期的沟通，能体现客户的消费需要，为客户带来更大的销售业绩，如图 1-8 所示。

图 1-8

☆ 经验技巧

产品画册的设计着重从产品本身的特点出发，分析出产品要表现的属性，运用恰当的表现形式与创意来体现产品的特点。这样才能增进消费者对产品的了解，进而增加产品的销售量。

▶ 1.1.8　卡片设计

卡片设计介绍贺卡、生日卡、邀请卡、宣传卡等新颖卡片设计方法，设计师们运用精致的图形、丰富的材料以及巧妙的设计技法营造了一个五彩斑斓的卡片设计世界。这些卡片对人们互动和交流起到非常有益的作用，对平面设计师提升设计水平有参考价值，如图 1-9 所示。

图 1-9

☆ 经验技巧

卡片设计属于平面设计的一种，是将不同的基本图形，按照一定的规则在平面上组合成图案的。主要在二维空间范围之内以轮廓线划分图与地之间的界限，描绘形象。而平面设计所表现的立体空间感，并非实在的三维空间，而仅仅是图形对人的视觉引导作用形成的幻觉空间。

1.2 平面广告设计的点、线、面

平面广告设计其实就是对点、线、面的巧妙运用和排版，设计师对点、线、面在平面广告设计中的特点和它们之间的相互关系，更好地把握点、线、面在平面广告设计中的灵活应用和提高抽象思维的发展，使平面设计的基本造型要素更好地服务于设计。本节将详细介绍平面广告设计中的点、线、面方面的知识。

▶ 1.2.1 点的应用

很多细小的形象可以理解为点，可以是一个圆、矩形、三角形或其他任意形态。点在本质上是最简洁的形态，是造型的基本元素之一。具有一定的面积和形状，是视觉设计的最小单位。

图 1-10 中海报运用"点"这个基本元素进行创造，图中的点，按照一定的规律进行排列组合，形成一个形态，生动体现了活动的主题。

在视觉设计中，点的视觉性同样也可以发挥其重要作用，点在设计中，具有装饰美化、调节气氛的功能，如果将点与形态语意、色彩语意相结合，还能产生强调、警示和提示等方面的功能。点不仅能够大幅度提高人们的注意程度，还可以通过各种形式不同、强弱程度有差异的视觉加强点来调节人们对形态观察时，视觉移动的先后次序以及实现运动的节奏。依据具体内容对点进行巧妙设计，可以给人留下深刻的印象，产生事半功倍、画龙点睛的作用。

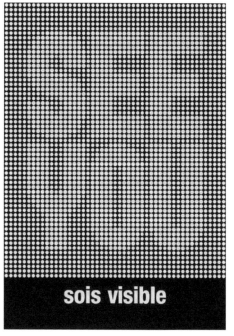

图 1-10

▶ 1.2.2 线的应用

点移动的轨迹形成了线。在中国画中，线是非常重要的组成部分，各种不同的线条提示画面不同的意境以及作者的心境。线条对中国画和书法艺术的造型而言，不仅仅是线条本身，而是一种视觉的体现。画家和书法家常常借助线条的抽象特征、结构、节奏、旋律书法感情，生动而细腻地传递出各种精神信息。

在动漫作品中，线也是极为重要的元素。线不仅能让人感受到角色的运动，还能让人看到运动的轨迹。正是因为有了线的引导，读者才能感受到角色的运动趋势和轨迹，如图1-11所示。

▶ 1.2.3　面的应用

面是图案的基本表现方法之一，应用颇为普遍。面的应用造型浑厚、朴实、多取形象的侧面，十分注意动态，有着很高的艺术成就。民间工艺中的贴花、剪纸、皮影，在面的应用上也各具特色，具有很高的艺术价值。

影绘，是图案写生的一种方法，也是图案的一种表现形式。以高度的提炼、概括、省略为基础，突出形象的外形特征，

图 1-11

强调寓"神"于"形"，追求形象的形态与神态的表现。注意形象的角度选择，两个以上的形象一般宜于并列，尽力避免重叠。形象不可避免的重叠，做"透叠"处理。有时，为了避免形象的单调，也可将最能表现形象特征与结构的细部留白。但必须保持影绘的单纯、简练的特征，切忌烦琐。

面的光影表现，依据绘画中明暗画法的原理，以黑白的夸张手法，将物象在一定光照条件下所呈现的不同层次的灰色，概括为黑与白，以强烈的黑、白块表现形象。黑白的概括，要以形象的结构特征为依据，黑白布局切忌平均与分散。

在 UI 设计中剪影图标比较常见，剪影图标就是面的表现，如图1-12所示。

☆ 经验技巧

面也可以依据绘画中明暗画法的原理，在平面上以一定的形式组合，使平面上的物体看起来有立体感。

图 1-12

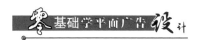

1.3 平面广告设计的原则

平面广告作为宣传、表现、展示企业产品的一种形式，与企业及其产品的其他宣传形式相结合，反映企业产品或服务的特点，为企业发展的整体目标服务。本节将详细介绍平面广告设计原则方面的知识。

▶ 1.3.1 针对性

针对性即平面广告的诉求主题必然是针对特定企业、特定产品、特定事项的。平面广告设计中的侧重点不论是在企业形象、产品品质、品牌力的任一方面，均必须直接针对所要强调的重心进行表现，为此应当做到：

（1）以所要表现的内容为中心，进行画面设计的构思、布局、意境的渲染、文字的设计选择等。

（2）注意平面广告本身的内涵与广告目标的一致性。平面广告的表现方式有说明式、简介式、象征式、暗示式、渲染式、引导式等。设计平面广告以渲染式或引导式为表现方式时，必须注意此时平面广告整体的布局应当使宣传主题突出而不是淹没主题。许多化妆品、饮料的平面广告作品均有此缺陷。调整的重点在于：作为针对性原则的直接要求，用于说明的字体及强调的核心应当置于平面广告图片中的适当位置，一般与目标受众的观察角度一致。通过颜色、字体大小、字体模式来突出针对性，尽可能使图形与文字结合在一个整体性强、主次分明的单元内。

（3）根据针对性原则，平面广告作品的色泽、创意、字体、版式安排等，均应从广告的具体诉求点及目标受众，在此诉求点上的消费意象出发，创作者应深入体会消费者的消费过程与广告作品诉求主题的联结度，体会目标受众的消费过程是否能够受到平面广告作品的直接或间接的暗示、引导、影响或制约。由于不同层次、不同需求、不同消费频率、不同消费过程、不同的消费体验的存在，目标受众对平面广告的感受是各不相同的，对信息传播所依赖的图片、广告语、简介、亮点的突出等的认可情况也是不同的。因此只有深入分析目标受众的具体消费特点，以及想要达到的传播目标，才能更加清楚怎么强化广告作品的针对性，如图 1-13 所示。

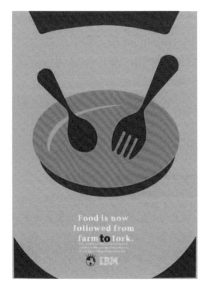

图 1-13

▶ 1.3.2　简洁性

平面广告作品必须注意版面布局的简洁性，绝不能堕入烦琐、凌乱、构成复杂的陷阱中。在当前各种广告铺天盖地、充斥眼球、令人目不暇接的现实中，简洁更有其不言而喻的重要性。

版面的简洁性要求如下：

（1）表达信息简明扼要，一清二楚。广告图片创意的单义性，广告作品中文字较少而且异常精炼；图片与字体布置相当讲究，大体按照三大块来处理的原则性设计，即图片、广告语与说明文字三部分。整体布局应当具有层次性、互补性、对称性、协调性、构造性等特征。这一切说明，为的无非是广告作品的明晰性、简洁性，便于目标受众理解、判断，利于目标受众主观上愿意注意。

（2）颜色及图案选择单一性强。主色彩清晰鲜明，过渡色较少，颜色层次性好。真正能够给人以清晰良好印象的平面广告作品，必然是色泽均衡、画面重点一目了然，字体布置精当的，所有要表达的信息主次分明、有条不紊地共融于一个表现单元中。

（3）创意本身易于理解，广告宣传主题的表现方式相对于其特定的消费者及可能影响到的其他非目标受众而言浅显易懂，不至于让他们不知要表达什么，如图 1-14 所示。

图 1-14

▶ 1.3.3　创造力

广告创意的表现范畴很多。不仅反映在其构思的巧妙、暗示的精当、象征的明晰、内在联结度的高度重合，也在于其动作性、构造性、自然性方面。好的创意必然简单明了，必然易于用图形、标识、符号及文字来表达，必然能深入地体现广告主题，达成一定的广告目标。

平面广告作品的设计体现出各种可能的技巧性。每种技巧都是广告创意的指向所在。能够在普通的内容、普通的产品、普通的文字基础上，通过不凡的表现手法表现出其引人入胜之处，就是设计创意的力量。

比如将图片或文字组成一个三角形，把人的视线集中于一个有限的空间里，加上深沉的色彩，会给人造成一种神秘感。

又比如将图片和文字斜跨广告版面，倾斜的往往给人以动感十足的感觉，具有活力。

再比如把最主要的信息集中在广告版面的中心，并通过球形设计来突出广告的主旨，这种圆形的表现形式整体性强，具有较好的诉求功能的满足性。

在每一幅平面广告作品中，都应有统一的画面主色调，主色调的选择应当与期待的目标受众对产品的感觉相一致。必须明了希望目标受众得到的是温馨、别致、丰富、紧张、科技感、豪华气息还是别的什么感受。

在广告构图中，除运用美学上视觉平衡原理外，还可运用物理学上的重心平衡原理进行构图造型，可用的方式千变万化，不一而足，不胜枚举。

总之，平面广告作品的出色，必然是针对性、简洁性与创意有力地结合。这三者通过巧妙地构图设计，会让广告信息带着亲切的、自然的、感性的光辉，对受众的身心发出微笑与吸引，从而具备较大的亲和力、感染力和渗透力，使目标受众看过之后，印象深刻，感觉良好，从而更好地达成广告传播目标，如图 1-15 所示。

图 1-15

1.4 平面广告设计的法则

平面广告设计的法则主要分为形式美设计法则、平衡设计法则、视觉设计法则、位置设计法则、以小见大设计法则、联想设计法则。本节将详细为大家讲解平面广告设计法则方面的知识。

▶ 1.4.1 形式美设计法则

形式美是指生活、自然中各种形式因素的有规律的组合，在各种形式美之间是一个矛盾的关系，是人类在创造美的形式、美的过程中对美的形式规律的经验总结和抽象概括。形式美主要包括：对称均衡、单纯齐一、调和对比、比例、节奏韵律和多样统一。研究、探索形式美的法则，能够培养人们对形式美的敏感性，指导人们更好地去创造美的事物。掌握形式美的法则，能够使人们更自觉地运用形式美的法则表现美的内容，达到美的形式与美的内容高度统一。

运用形式美的法则进行创造时，首先要透彻领会不同形式美的法则的特定表现

功能和审美意义，明确想要表达的形式效果，之后再根据需要正确选择适用的形式法则，从而构成适合需要的形式美。形式美的法则不是凝固不变的，随着美的事物的发展，形式美的法则也在不断发展，如图 1-16 所示。

图 1-16

▶ 1.4.2　平衡设计法则

平衡设计法则是自然万物最根本的属性，市场永远遵循平衡法则，平衡是市场的本源、起点、过程和归宿。平衡可以解释市场并确定市场一切行为的起因、变化及其发展。

平面设计的平衡原则，给画面的表现带来一种平衡感，如图 1-17 所示。

图 1-17

☆ **经验技巧**

一般平衡论的五个平衡规律是"天道自衡"的具体表达，包括：①平衡循环（平衡→不平衡→新平衡）；②自我平衡（系统内部结构之平衡）；③事物对称（系统与系统之平衡）；④自然位置（系统与环境之平衡）；⑤万物玄同（系统在一定环境下之平衡）。这五大平衡法则是宇宙万物普遍存在的自然规律。

▶ 1.4.3　视觉设计法则

如果说眼睛是心灵的窗口，那心理学与设计就必然存在某种联系。我们对那些图案的认知及视觉理解与人的心理有着密切的关系。而对心理学某些原则的了解则有助于平面设计师对设计的整体把握。

设计师虽不是心理学家，但作为一个设计者，了解格式塔理论对其在设计的把握却非常有帮助，如图1-18所示。

▶ 1.4.4　位置设计法则

当人的眼睛在观察一个区域时，视线仍然会很自然地到中心点。在这个区域如果放上某个元素，不同的位置摆放会在人们的心理产生不同的感应。无论是有意还是无意，位置区域设计将对人们的视觉判断产生非常深刻的影响，如图1-19所示。

图 1-18

☆ 经验技巧

格式塔理论对关于平衡的原则阐述了人类在观看任何东西时其实都是在寻找一种平衡稳定的状态。如果仔细观察，平衡对称稳定的状态在自然界中是无处不在的。比如本节上面的几幅图，我们在观察这些对象时，当视线集中在中心位置时总是会感到最舒服。这是平衡理论最重要的要点。

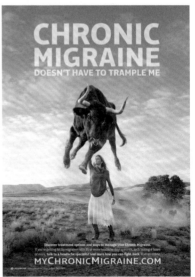

图 1-19

▶ 1.4.5　以小见大设计法则

在广告设计中对立体形象进行强调、取舍、浓缩，以独到的想象抓住一点或一个局部加以集中描写或延伸放大，以更充分地表达主题思想。这种艺术处理以一点观全面，以小见大，从不全到全的表现手法，给设计者带来了很大的灵活性和无限的表现力，同时为接受者提供了广阔的想象空间，获得生动的情趣和丰富的联想。

以小见大中的"小"，是广告画面描写的焦点和视觉兴趣中心，它既是广告创意

的浓缩和生发，也是设计者匠心独具的安排，因为它已不是一般意义的"小"，而是小中寓大，以小胜大的高度提炼的产物，是简洁的刻意追求，如图 1-20 所示。

▶ 1.4.6　联想设计法则

作为一种平面广告设计图形，联想设计通过图形使人们产生联想，从而影响消费者的情绪和行为，这不仅可以延长消费者对图形的反应时间，还可以加深其对广告设计的理解，使平面广告设计信息在消费者心中留下更深刻的印象。

通过设计师丰富地想象，扩大艺术形象的变现力，加强画面感染力度，从一个物体或事物，根据其共同特点，联想到另一个物体或事物，引起观者共鸣，如图 1-21 所示。

饿了你就来，来了就不想走

好玩，免费又美味的披萨星球等你登录

图 1-20

图 1-21

第2章

平面广告设计基础

本章要点

- 图形
- 文字
- 色彩
- 色彩的三要素
- 平面设计中色彩搭配的方法
- 版式设计的基本类型

本章主要内容

本章主要介绍图形、色彩以及文字方面的知识与技巧，同时讲解设计版式的原则。在本章的最后还针对实际的工作需求，讲解设计的表现手法。通过本章的学习，读者可以掌握平面广告设计的基础知识，为深入学习平面广告设计奠定基础。

2.1　图形

图形的表达方式分为正面表达和侧面表达，本节将详细介绍图形应用领域方面的知识。

▶ 2.1.1　正面表达方式

正面表达方式就是一种直奔主题的表现手法，可以更加主观、具体地传递出想要表达的海报内涵，让读者一目了然地体会到平面广告的宣传魅力，传达出一定的视觉效果，如图 2-1 所示。

▶ 2.1.2　侧面表达方式

侧面表达方式是比较内在的表现手法，是一种较为含蓄的表现手法。即在画面上不直接展示商品的形象，而采取借助其他与商品相关联的事物，这种表现手法会使读者印象更加深刻。

图 2-1

侧面表现借助于其他有关事物来表现该对象。这种手法具有更加宽广的表现，在构思上往往用于表现内容物的某种属性或牌号、意念等。

就产品来说，有的东西无法进行直接表现，如香水、酒、洗衣粉等。这就需要用间接表现法来处理。同时许多或以直接表现的产品，为了求得新颖、独特、多变的表现效果，也往往从间接表现上求新、求变。侧面表现的手法是比喻、联想和象征，如图 2-2 所示。

图 2-2

间接表现手法是一种内在的比较含蓄的表现手法，采用非直接的商品展现形象，借助外在的其他事物来展现商品的特点。间接表现手法主要有联想法与寓意法。

2.2 文字

文字是传达信息最直接的元素，也是人们交流思想相互沟通的重要工具，在现代广告设计中，文字表现出的作用是非常重要的。本节将详细介绍文字方面的知识。

▶ 2.2.1 文字的变形

广告设计的文字表现中，最重要的就是文字在广告设计中的图形化表现，这种表现着意于文字视觉形象的提升，能够以文字为要素进行图形化的表现，从视觉艺术的角度来考虑字体带给人们的艺术美感。利用文字本身的形式特点加以夸张变形，使文字图案化处理，赋予文字想象的空间，直观准确地传达广告信息。

广告设计中文字的创意表现可以从抽象到具象的变化，也可以从形到意的变化。变化时可以从文字的造型开始，进行变形、添加、装饰、寓意等表现手法，通过这些表现手法充分发挥设计者思维的想象力。所以在广告中文字的运用，不再只是对字形进行笔画上简单的变形与装饰，而是运用创新的思维和方法，以及视觉要素的设计法则，用现代设计理念来探索文字的个体或组合形态。

比如将某些文字的部分结构进行夸张或紧缩、删减，使之更具形式感，但又能保持字体的辨认度，使得文字在视觉上能够给人带来新颖而刺激的感官享受。还可以把字体结构进行几何化处理，几何化的字体图形造型干净、颇具现代主义的简约时尚风格，很适合科技类的设计主题。运用点、线等抽象元素来构成文字，用点、线、面图形来激发字体内涵的表达。在此基础上还可以借助平面视觉图形，使人们产生新的视觉感受，如图2-3所示。

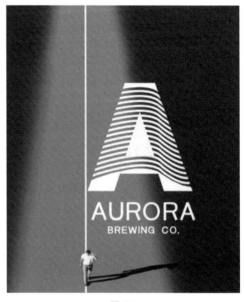

图 2-3

由于每一种字体都具有不同的个性特征，有的字体浑厚坚实，有的字体娟秀雅致，有的字体天真烂漫。所以在对文字进行变形的时候，要根据文字的个性特征，使文字的变形能够更具特色。这种根据文字的特征变形的手法叫作字形图形，尽管字形图形有千变万化的视觉效果，但它的创意方法也是有据可依的。

▶ 2.2.2　笔画的连用与共用

在文字设计时，也可以把文字归纳成抽象符号进行有机地组合，打破原有文字结构，选择比较容易连接的部位或者可以共用的笔画巧妙地连接在一起，同时辅以局部笔画的夸张，使之产生均衡与对称、对比统一、充满韵律美感的字体。

构成一种传达理性的、逻辑严谨的冷静信息，使字体抽象化组合。这种形式是将文字本身的造型作为吸引观者注意力的手段，加强文字视觉传达效果，使文字图形化。还可以用笔画与部首偏旁的多与少、大与小、有无增减等空间结构的配合进行灵活变化，通过这些直观的手法来挖掘文字的深刻含义，如图 2-4 所示。

在文字字形的变化过程中，一定要对文字的含义有深刻的理解，使变形的文字与其含义有机地结合，产生更加具有新意的创意文字。

图 2-4

▶ 2.2.3　文字的联想美化

为了塑造单字或组字的整体视觉氛围，可以根据字体的外形结构造型特征加入装饰图形。可以对文字进行装饰美化，根据文字所表达的意境，对整个文字或者某一笔画做表象上的装饰变化，也可以利用联想，把图画形式嫁接于广告文字之上，使文字形象化，给文字整体或局部加上装饰性图形。

字体笔画以外的背景部分添加线条、色块、肌理等，衬托出字形或笔画的特征，以形成一种符合视觉审美的形式气氛。也可以在保持文字笔画、结构基本形态的前提下，在文字笔画图形上或笔画内外增加各种简练的图形作为装饰。这种装饰

能够给人以活泼、有趣的感受，有时又感觉陌生、奇特，能够吸引更多的消费者，使得广告效应最大化，如图2-5所示。

很多初学者喜欢把文字元素处理得极具装饰效果，从而分散了受众的注意力，甚至影响了文字的识别性。这样就会导致广告作品主题不突出，反而失去了广告设计的整体感染力。

▶ 2.2.4 文字图意化

文字图意化是以简洁的创作方法将文字的意义加以突出和加强，使视觉传播的寓意进一步强化的字体形式。也是将文字的抽象性转化为具象

图 2-5

性的有效手段。在文字图意化中，文字笔画的空间或结构均要做巧妙的视觉展现，从而达到视觉传播的目的。

文字的图意化渗透了现代的设计思想，既可以通过"形似"来传达文字的语意，又可以将具体的"形"提炼成抽象的"意"，从而获得传神的表达，赋予视觉表现以某种心理意义。在创作时要发挥足够的想象力，利用各种平面构成的表现手法，充分挖掘字体造型外在与内在的表现力，使文字改变原有的矜持，尽情展现图形与文字互渗的视觉魅力。

比如可以将字形加以拟人化地处理，能创造出更生动、亲切、鲜活的字体形象。此外也可以将字体或笔画堆叠在一起，让重叠的局部做反白或相异的处理，再加以色彩的对比运用，在设计中要打破我们习惯的思维模式，加强图案构成的巧妙性和趣味性。还可以在文字中以局部具象的图形与笔画穿插配合，或通过字体构成物形的方式来传达文字的意义。

对一幅广告作品来说，文字以优美的造型及装饰效果准确地作用于视觉，给字体更多更新的表现力，那么一定会给人们留下非常深刻的印象，使文字所传达的含义更加深刻，如图2-6所示。

图 2-6

2.3　色彩

色彩是大自然美丽的源泉，色彩作为平面设计的重要因素更是艺术专业不可缺少的研究课题。本节将详细介绍色彩方面的知识。

▶ 2.3.1　色彩的来源

19 世纪中期，牛顿进行了一系列的科学实验，发现太阳的白光通过三棱镜折射后形成七道色光，分别是红、橙、黄、绿、青、蓝、紫。牛顿的这一发现彻底改变了整个世界，支撑着 20 世纪后美术创作者的色彩表现。一个多世纪以来，人类的生活可以说多姿多彩，变幻万千，色彩应用于人们的吃、穿、住、行等各个领域，如图 2-7 所示。

图 2-7

▶ 2.3.2　色彩的混合

之后，科学家继续牛顿的实验，将三原色用颜料红、黄、蓝来取代，并通过这三种颜色的混合，得出无数种颜色。如红与黄相加得橙色，黄与蓝相加得绿色，红与蓝相加得紫色，这种将两个原色相混合得出的颜色称为间色，将三个原色或间色之间相混合得出的颜色称为复色。总之，颜色混合愈多，色彩的明度和纯度愈低。

在平面设计中，如果画面需要色彩对比强烈、鲜艳明亮的效果，那么就采用颜色混合较少的色彩。反之，如果画面需要灰暗和谐的效果，那么就采用颜色混合较多的色彩，如图 2-8 所示。

图 2-8

2.4　色彩的三要素

色彩的三要素为色相、明度和纯度，平面设计色彩，都围绕着这三要素展开。本节将详细介绍色彩三要素的知识。

▷ 2.4.1　色相

　　色相，即各种色彩呈现出的相貌的称谓，如大红、普蓝、柠檬黄等。色相是色彩的首要特征，是区别各种不同色彩的最准确的标准。事实上任何黑白灰以外的颜色都有色相的属性，而色相也就是由原色、间色和复色来构成的，如图 2-9 所示。

　　（a）原色、间色、复色　　　　　　（b）45°同类色，90°邻近色，135°对比色，180°互补色

图 2-9

▷ 2.4.2　明度

　　各种色彩所呈现出的亮度和暗度被称为明度。不同的色彩具有不同的明度程度，任何色彩都存在明暗变化。其中黄色明度最高，紫色明度最低，绿、红、蓝、橙的明度相近，为中间明度。另外，在同一色相的明度中还存在深浅的变化，如绿色中由浅到深有粉绿、淡绿、翠绿等明度变化，如图 2-10 所示。

▷ 2.4.3　纯度

　　纯度指色彩的鲜艳度或饱和度。不同的色相不仅明度不同，纯度也不相同。例如，颜料中的红色是纯度最

图 2-10

高的色相，橙、黄、紫等色在颜料中纯度也较高，蓝绿色在颜料中是纯度最低的色相。在日常的视觉范围内，眼睛看到的色彩绝大多数是含灰色的，也就是不饱和的色相，如图 2-11 所示。

在平面设计的画面中，如何安排不同明度、纯度的
色块可以帮助表达画面的情感。例如，要表现热情、
欢快的效果，就应采用明度高、纯度高的色相。反之，
要表现冷静、伤感的效果，则采用明度低、纯度低
的色相。

图 2-11

2.4.4　色彩的对比与调和

　　色彩的对比是指两个或两个以上的色彩相
比较，产生明确的差别。色彩种类繁多，千差万
别，但归纳起来可分为以明度、纯度、色相、冷
暖为差别的对比关系，因差别的大小而形成强弱
不同的对比效果。

　　色彩的调和是指两个或两个以上色彩，有秩
序地、协调和谐地组织在一起，使人产生心情愉
快的效果。我们进行色彩调和有两个目的：一是
将有对比强烈或对比太弱的色彩经过调整构成和
谐统一的整体；二是在色彩自由的组织构成时达
到美的色彩关系。

　　在平面设计中，当发现多个色彩放在一起产
生不愉快的心情时，就要利用色彩的对比、调和
关系进行画面处理，使其构成美的、和谐的色彩效
果，如图 2-12 所示。

图 2-12

2.5　平面设计中色彩搭配的方法

　　平面设计中进行作品设计时，如何将多种色彩配置在一起，达到完美的效果？
因而色彩的搭配方法成了我们努力研究的重点，本节将详细介绍平面设计中色彩搭
配方面的知识。

2.5.1　以色相为依据的色彩搭配

　　这个配色方法是以色相环为基础，按区域性进行不同色相的配色方案。当进行

平面设计作品时首先应依照主题的思想、内容的特点、构想的效果、表现的因素等来决定主色或重点色，是冷色还是暖色、是艳色还是淡色等。主色决定后再决定配色，再将主色带入色相环便可以按照同一色相、类似色相、对比色相、互补色相以及多色相进行配色。

同一色相的配色是指，相同的颜色，主要靠明暗程度不同深浅的变化来构成色彩的搭配。由于它只是单色的明暗、深浅变化，所以它使人感到稳定、柔和、统一、幽雅、朴素。但变化太小，会使色彩产生单调、呆滞、阴沉的感觉。

类似色相的配色包括的范围较广，配色角度越大越显得活泼而富有朝气，角度越小越有稳定性和统一性。但如果太小就会产生阴沉、灰暗、呆滞的感觉，太大，则会产生色彩之间相互排斥、不和谐的画面效果。

对比色相的配色，其配色角度大、距离远，颜色差异大，其效果活泼、跳跃、华丽、明朗、爽快。但如果两色是纯度高的颜色，则会对比强烈、刺眼，使人产生不舒服的感觉。

互补色相的配色具有完整性的色彩领域，占有三原色的色素，所以其特色清晰、明亮、艳丽、灿烂。但它是色相中对比最强烈的配色，如果再加上色彩的纯度高，就会产生冲击力强烈、辛辣、嘈杂的感觉，如图2-13所示。

图 2-13

▶ 2.5.2　以明度为依据的色彩搭配

利用色彩高低不同的明暗调子，可以产生不同的心理感受。如高明度给人明朗、华丽、醒目、通畅、洁净、积极的感觉，中明度给人柔和、甜蜜、端庄、高雅的感觉，低明度给人严肃、谨慎、稳定、神秘、苦闷、钝重的感觉，如图2-14所示。

▶ 2.5.3　以纯度为依据的色彩搭配

在平面设计中，纯度的运用起着决定画面吸引力的作用。纯度越高，色彩越鲜艳、活泼、引人注意、冲突性越强；纯度越低，色彩越朴素、典雅、安静、温和，如图2-15所示。

☆ 经验技巧

色彩包含的内容丰富多彩，但只要我们掌握了色彩的搭配方法，并遵循色彩构成的均衡、韵律、强调、反复等法则，以色彩美感为最终目的，将色彩组织安排在平面设计作品的画面上，便能得到一种和谐的、优美的、令人心情愉悦的视觉效果。

图 2-14

图 2-15

2.6 版式设计的基本类型

　　所谓版式设计，就是在版面上，将有限的视觉元素进行有机地排列组合。本节将详细介绍版式设计基本类型方面的知识。

▶ 2.6.1　骨骼型版式

　　骨骼型版式是一种规范的理性的分割方法，常见的骨骼有竖向通栏、双栏、三栏、四栏和横向通栏、双栏、三栏和四栏等。一般以竖向分栏为多。在图片和文字的编排上严格按照骨骼比例进行编排配置，给人以严谨、和谐、理性的美。骨骼型版式经过相互混合后既理性、条理，又活泼而具有弹性，如图 2-16 所示。

▶ 2.6.2　满版型版式

　　满版型版式的画面充满整版，主要以图

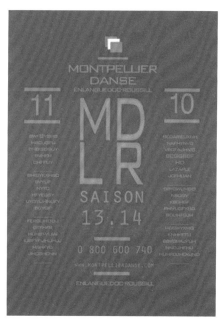

图 2-16

像为主题，视觉传达直观而强烈。文字的配置压置在上下、左右或中部的图像上。满版型给人以大方、舒展的感觉，是商品广告常用的一种表现形式，如图 2-17 所示。

▶ 2.6.3　上下分割型版式

上下分割型版式是把整个版面分为上下两个部分，在上半部或下半部配置图片，另一部分则搭配文案设计，上下部分配置的图片可以是一幅或多幅，如图 2-18 所示。

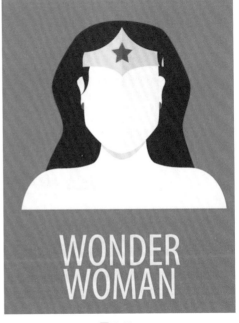

图 2-17　　　　　　　　　　　　　　　　图 2-18

▶ 2.6.4　字母分割型版式

字母分割型版式就是通过字母的形式将画面进行分割，使画面的主体突出，画面整体突出，形式简约，如图 2-19 所示。

▶ 2.6.5　背景型版式

背景型版式就是前后呼应的设计，以背景的形式展现画面，背景的设计可以是一个图层或多个图层，如图 2-20 所示。

图 2-19

图 2-20

第 3 章

平面广告设计准备与构图

本章要点

· 广告前期要巩固的知识
· 平面广告设计的基本构图
· 平面广告设计过程中的构图技巧

本章主要内容

　　本章主要介绍广告前期要巩固的知识与技巧，同时讲解平面广告设计的基本构图，在本章的最后还针对实际的工作需求，讲解平面广告设计过程中的构图技巧。通过本章的学习，读者可以掌握平面广告设计的前期准备与构图方面的知识，为深入学习平面广告设计奠定基础。

3.1　广告前期要巩固的知识

在设计广告前期，需要先进行市场调查、广告效益、品牌策略、广告战略、设计中常见的问题和如何做到借题发挥等技巧，本节将详细讲解相关知识。

▶ 3.1.1　市场调查与分析

市场调查是指用科学的方法，有目的、系统地搜集、记录、整理和分析市场情况，了解市场的现状及其发展趋势，为企业的决策者制定政策、进行市场预测、做出经营决策、制订计划等提供客观、正确的依据。常见的市场调查有如下几点：

（1）消费者调查。针对特定的消费者做观察与研究，有目的地分析他们的购买行为、消费心理演变等。

（2）市场观察。针对特定的产业区域做针对性地分析，从经济、科技等有组织的角度来做研究。

（3）产品调查。针对某一性质的相同产品研究其发展历史、设计、生产等相关因素。

（4）广告研究。针对特定的广告做其促销效果的分析与整理。

在产品上市之前，提供一定量的试用品给指定的消费者，通过他们的体验反映来改进产品、研究产品未来市场的走向，也是一种市场调查方式，如图 3-1 所示。

图 3-1

☆ 经验技巧

当今世界，科技发展迅速，新发明、新创造、新技术和新产品层出不穷，日新月异。这种技术的进步自然会在商品市场上以产品的形式反映出来。通过市场调查，可以得到有助于我们及时地了解市场经济动态和科技信息，为企业提供最新的市场情报和技术生产情报。

▶ 3.1.2 品牌营销策略

品牌营销策略是以品牌的销售核心的营销策略，包括品牌精神理念的规划、品牌视觉形象体系的规划、品牌空间形象体系的规划、品牌服务理念和行动纲领的规划、品牌传播策略与品牌通路策略的规划、公关及事件营销策略的规划等。

品牌营销策略划分为差异化、生动化和人性化三个方面。

差异化：无论什么性质的差异化，都要在盘活多种营销资源的基础上，充分考虑竞争者和顾客的因素。因为采取差异化策略的根本目的是营造比对手更强大的优势，最大限度地赢得顾客的认同。

生动化：指的是围绕产品所展开的一切推广手段、方法和模式。需要从全民参与角度出发，强调趣味性、娱乐性和互动性，在活泼中融入个性，在轻松中吸引投入，同时，双方保持协同一致并在交流沟通中增加理解、友好等动态平衡元素。

人性化：指的是产品营销要自始至终围绕人性和亲情这一主题来开展，变"请进来"为"走出去"。以往企业将其称为售后服务，并定期跟踪、定期回访。但是，像这种隔着条电话线的沟通方式，远远满足不了消费者越来越挑剔的消费心理，也很难达到双方信息接收和反馈上的动态平衡。而走进消费者身边倾听消费者心声，为其提供心贴心的亲情化沟通，不仅还能满足消费者的心理需求，同时还能满足消费者的精神需求，一旦这两方面都得到了平衡和满足，还需要担心消费者不成为产品的忠诚客户吗？

▶ 3.1.3 把握广告决策

广告战略指的是广告发布者在宏观上对广告决策的把握，是以战略眼光为企业长远利益考虑，为产品开拓市场着想。研究广告战略的目的是为了提高广告宣传效果，使企业以最低的开支，达到最好的营销目标。在当今市场竞争日趋激烈的情况下，一个企业、一种产品要在市场上取得立足之地，或者为了战胜竞争对手以求得发展，几乎都与正确地运用广告战略有着密切关系。

确立的思想、方针对广告活动的各个环节都具有指导意义，起着提纲挈领的作用。广告活动能否顺利进行以及进行得好坏与它是否遵循了正确的指导思想、方针有很大关系，如图 3-2 所示。

图 3-2

▶ 3.1.4　广告效应

　　所谓广告效应，是指广告作品通过广告媒体传播之后所产生的作用。从广告的性质来看，它是一种投入与产出的过程，最终的目的是为了促进和扩大其产品的销售，实现企业的盈利和发展。一个产品带来的效应很复杂，涉及许多具体的环节，只有在各个环节之间相互协调，才能确保它的有效性。

　　广告内容的设计是一项较为复杂的工作，既要有科学性，又要有艺术性，而且必须与广告目标紧密相连，为实现广告目标服务。设计一条成功的广告，要求广告设计者具有较高的创造力和想象力。广告设计者还必须将广告人的广告目标融于广告内容之中。广告目标是广告设计的指导思想，广告创意是广告目标的信息传递和体现形式。广告内容设计包括以下几项决策：

　　（1）是以强调情感为主，还是以强调理性为主。

　　（2）是以对比为主，还是以陈述为主。

　　（3）是以正面叙述为主，还是以全面叙述为主。

　　（4）广告主题长期不变还是经常改变，如图 3-3 所示。

图 3-3

▶ 3.1.5　广告策划

　　对于品牌广告和促销广告，在某种情况下，增加品牌价值和促进销售可以同时进行。品牌广告和促销广告战略不过是广告主按广告的目的进行的分类。品牌广告策划的基本战略是指设定广告目标、策划传播内容和设定顾客层次。

　　通常在策划促销广告时，首先考虑的是最终使消费者的购买行为发生变化。例如，为了扩大销售额，促进使用者增加使用本企业品牌商业的次数方法。促销广告在最终使消费者的行为发生变化的同时，设定了提高对品牌的认识、使消费者的态度发生变化的传播目标。

　　品牌广告则是设定使消费者对品牌的反应发生变化的目标。例如，通过传播手

段使顾客能正确判断品牌的高品质等。也就是说，在实施品牌广告时，所设定的目标不仅是顾客态度的变化、提高对品牌的认识，还包括该品牌在营销过程中所引发的肯定反应，以及现有顾客中存在的肯定反应的再强化，如图3-4所示。

图 3-4

▶ 3.1.6　广告语言

广告语言作为一种广告推广方法，其实际上是文化的结合。任何民族文化均对广告创作有着重要的影响，而广告语言是广告的核心内容，因而，民族文化也必然影响和制约着广告语言及其表达。广告语言的创作只有注重对民族文化的研究，才有可能达到预期的效果。

广告语言主要包括广告的标题、广告正文等内容。广告标题是广告文案中最重要的部分，如画龙点睛，起着直接吸引注意的作用。在广告界，有"好的标题，等于广告成功了"的说法。广告文案的正文是说明性或报告性的文字，起着解释广告信息的作用。

广告语言的特点主要是简简单单，创造意境，从而给消费者以联想，使广告发挥效果，如图3-5所示。

图 3-5

3.2 平面广告设计的基本构图

对于设计师来说，他们要从杂乱的设计元素中，通过运用各种构图技巧，把其中无关的元素除去，使画面看起来更具有艺术性。可见构图在设计中显得尤为重要，本节将详细介绍平面广告设计的基本构图方面的知识。

▶ 3.2.1　突出主体

有关设计构图的基本论述大都源于绘画艺术，像国画中的布局、章法、经营位置、空白等，常常在设计构图中被转化运用。

突出主体，主体应该处于视觉中心的突出位置，陪体要烘托主体，和主体相互呼应，主次分明；画面简洁明了，表现形式新颖、独特而有趣味，简单来说就是要有创意，如图 3-6 所示。

图 3-6

▶ 3.2.2　黄金构图法则

黄金分割法，就是把一条直线分成两部分，其中一部分对全部的比等于其余一部分对这一部分的比。常用 2∶3、3∶5、5∶8 等近似值的比例关系进行构图，来确定主体的位置，这种比例也称黄金律。需要注意的是在完成构图的整个过程，还应该考虑主体与陪体之间的呼应，充分表达主题的思想内容。同时，还要考虑影调、光线处理、色彩的表现等。

九宫格构图有的也称井字构图，实际上属于黄金分割法的一种形式。就是在画面上横、竖各画两条与边平行、等分的直线，将画面分成 9 个相等的方块，在中心块上四个角的点，用任意一点的位置来安排主体位置，就是九宫格构图。实际上这四个点都符合“黄金分割定律”，是表现画面美感和张力的绝佳位置。当然在实际运用中还应考虑平衡、对比等因素，如图 3-7 所示。

图 3-7

▶ 3.2.3 对角线构图

对角线构图打破了人们从左往右、从上往下的阅读习惯，更加有视觉冲击力，让人耳目一新。这种排版，往往重点很突出，直奔主题。这种排版方式比较新颖，一般颜色也会突出一些，能够一下就抓人眼球，非常适合年轻人，给人一种活力的动感，非常醒目。

图 3-8 是一个非常著名的构图表现方法，画面中线所形成的对角关系，使画面产生了极强的动势，表现出纵深的效果，其透视也会使整体变成了斜线，引导人们的视线到画面深处。

▶ 3.2.4 横线构图

横线构图符合人们从上往下的阅读习惯、严谨、传统，让人一目了然，图形文字排版整齐。这是最常用的一种版式排版方式，因为人们的视觉引导，都习惯从上往下看，这个也是最容易被人接受的排版方式，是传统的人最喜欢的一种，但是缺乏创新，如图 3-9 所示。

图 3-8

☆ 经验技巧

在设计创作中会经常出现横线，如地平线等。横线构图能在画面中产生宁静、宽广、博大等象征意义。单一的横线构图要避免横线从中心穿过，一般情况下，可通过上移或下移躲开中心位置。还有一点构图中所说的"破一破"就是在横线某一点上安排一个形态，使横线断开一段。在创作中我们还会遇到多条横线的组合，当多条横线充满画面时，可在部分线的某一段上安排主体位置，使某些横线产生断线的变异，这种构图方法使得主体突出明显，富有装饰效果。

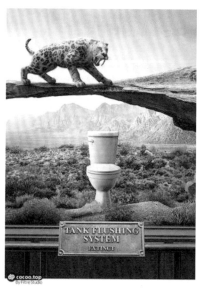

图 3-9

3.2.5　竖线构图

竖线构图也比较符合人们的阅读习惯，有分栏的功效，避免文字太多造成的审美疲劳，简洁易读。这样的排版方式很简洁，一般不会有太多的装饰元素，采取居中对齐，看上去简约大方，一目了然。

在构图中会经常出现竖线。竖线象征坚强、庄严、有力。竖线构图要比横线构图富有变化，多条竖线组合时变化相对要多一些，比如对称排列透视、多排透视等都能产生预想不到的效果，如图 3-10 所示。

图 3-10

3.2.6　曲线构图

曲线构图所包含的曲线为规则形曲线和不规则形曲线。曲线则象征着柔和、浪漫、优雅，会给人一种非常美的感觉。在设计中曲线的应用非常广泛，表现手法也是多样的，可以运用对角式曲线构图、S 式曲线构图、横式曲线构图、竖式曲线构图等。另外要注意曲线和其他线综合运用更能产生突出的效果，但把握的难度要大一些，如图 3-11 所示。

图 3-11

3.2.7　十字形构图

十字形是一条竖线与一条水平横线的垂直交叉。无论交叉的倾斜度变化如何，人们的主眼点，也就是视觉中心都会集中在十字的交叉点上。十字形构图能剩余较多的空间，因而能容纳较多的背景和陪体，使观者的视线自然向十字交叉部位集中。十字形构图在实际运用中不宜使横竖线等长，一般横短竖长比较好，两线交叉点也不宜把两条线等分，特别是竖线，一般是上半截短些，下半截稍长一些为好。十字形构图，使画面有一种安全感、和平感、庄重感和神秘感，如图 3-12 所示。

图 3-12

▶ 3.2.8 三角形构图

这种方式现在比较流行，给人时尚的感觉，重点突出。三角给人的印象就是很稳，不但突出了主题，也给人留下了深刻的印象，属于时尚的排版方式，一般科技方面的线条、炫彩，用于装饰显得很酷。

三角形构图是将画面中的主体放在三角形中或元素本身形成三角形的态势，如果是自然形成的三角形线形结构，可以把主体安排在三角形斜边中心位置上，如图 3-13 所示。

图 3-13

▶ 3.2.9 V 字形构图

V 字形构图是富有变化的一种构图方法，正 V 字形构图一般用在前景中，作为前景的框式结构来突出主体，主要变化是在方向的安排上或倒放或横放，但不管怎么放，其交合点必须是向心的，如图 3-14 所示。

▶ 3.2.10 斜切方式构图

排版中加入线条的指引，仿佛给人指路的明灯，让读者按着作者的意图，按照作者的思想一步一步去思考，斜线的加入，更加突出作品想传达的信息。这样的排版方式，有线的指引，能够主导他们的视觉顺序，使用得好的话，会是非常成功的作品，如果不是专业的，则会显得比较凌乱，如图 3-15 所示。

图 3-14

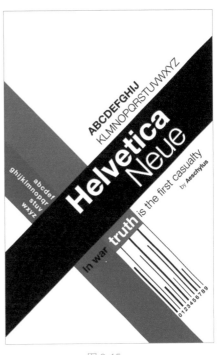

图 3-15

▶ 3.2.11 放射性构图

这种排版着力表达主题，把视线定位在主题上，或者向外延伸，视觉冲击力非常强，适合于主题突出的宣传海报，较为新颖。这种构图方式一般店面促销海报用得比较多，重点非常突出，让人过目不忘。该方式最显著的特点就是突出主题，以表达中心思想为主题原则，如图 3-16 所示。

▶ 3.2.12　框架构图

这种构图也比较常见，主要是把内容包围起来，达到突出的目的。这种海报比较常见，给人一种包围的印象，让版面看上去很舒服，不繁杂，以简约为主，非常好看，如图 3-17 所示。

图 3-16

图 3-17

3.3　平面广告设计过程中的构图技巧

构图在广告设计中扮演着及其重要的角色，是解决广告图形、色彩、版面和文字空间关系的重要因素，构图的恰当与否是广告设计成功的先决条件。广告设计的构图需要有创造性的思维方式，经过不断完善达到所需效果。在广告设计过程中，设计师要结合脑海中构成的画面进行整体设计，形成一幅完整的设计构图，达到广告设计的最终目的。本节将详细介绍平面广告设计过程中的构图技巧方面的知识。

▶ 3.3.1　构图在广告设计中的运用

广告设计中的构图，所产生的作用是由产品内容和设计师的设计目的决定的。

从广义上说，构图有二种用途：一是产生视觉效果；二是激发丰富的心理感受；三是对观众产生引导作用。

设计师需要结合联想、创新思维，形成设计的初步格局，最终通过完善画面形成成熟的构图形式。广告设计是一个开放型的设计过程，需要设计师有创造性思维，不可过于拘束。对于广告设计师而言，广告设计中的构图就是把文字、色彩、图形结合起来构成画面，使作品不仅具有美感，还能清晰地表达设计师的设计理念，如图3-18所示。

图 3-18

▶ 3.3.2　产生视觉效果

广告设计的画面能够直接呈现在观众眼前，不同的构图会产生不同的视觉效果。想要作品带有强烈的动视感，设计师一般采用倾斜式的构图技巧，打破常规的构图模式，产生强烈的动视感效果。这种手法通常会在第一时间吸引观众，达到最直接的广告宣传效果，这也是广告表达的意义所在。广告设计是设计师表达美的一种手法，设计作品不仅要有美感，还要建立在符合大众审美的基础上。广告设计需要能够清晰地表达作品的本质意义，给观众眼前一亮的视觉感受，如图3-19所示。

▶ 3.3.3　激发丰富的心理感受

设计师展现出的构图，观众会有不同的理解和看法。在广告设计中，同一元素在不同的位置会给观众带来不同的心理感受。例如，若将两个圆圈放在设计作品的上方，就会使观众

图 3-19

产生一种积极进取、奋发向上的心理感受；两个圆圈若在作品的中间，给观众带来的则是一种庄重的感受；若将两个圆圈放在作品的下方，给观众带来的是一种低沉的心理感受。因此，构图的不同形式可以使观众的感情产生变化。广告设计师应根据设计需求，合理安排各个元素，使设计出的广告画面让观众赏心悦目，如图3-20所示。

▶ 3.3.4 对观众的引导作用

　　构图不但能够引发设计师的创作灵感，还可以让观众对广告产生更深层次的联想。构图让设计作品具有不同的意境，观众会在欣赏广告作品时产生不同的看法和感受。优秀的设计作品会给观众带来积极的影响，传播正能量，这是设计构图带来的引导作用。同时，设计师通过构图还能够形象地表达自己的设计意图。可见，构图在广告设计中具有重要的作用，如图 3-21 所示。

| 图 3-20 | 图 3-21 |

▶ 3.3.5 构图是广告设计的核心

　　广告设计是一种有目的的宣传方式。在广告设计领域中，文字是信息传递的媒介，构图则是广告设计的核心。文字作为设计中表达产品的元素，可以清楚地展示作品的设计含义。构图把这些分散的元素从空间上组合在一起，可以直观表现出设计作品所呈现的意图。构图在传统设计领域中被称作"章法"或"布局"，这些术语就表现出构图的大意，即在有限的空间内组织不同的元素。

　　构图在广告设计中是一种有目的的策划，设计构图是对作品的整体感观。在广告设计中，设计构图是广告设计内容的主题思路，需要运用文字、色彩和图形设计出广告作品。构图要引导观众走入设计师的思路，直观地表达广告所要表现的内容和意图，如图 3-22 所示。

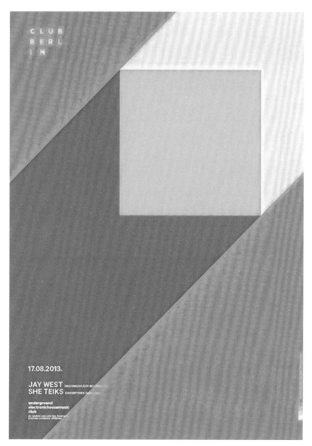

图 3-22

第 4 章

广告策略、创意与视觉艺术

本章要点

- ·广告策略
- ·广告创意
- ·广告创意的技巧应用
- ·广告创意表现常用技法及案例分析
- ·广告视觉格调与美学规则

本章主要内容

　　本章主要介绍广告策略和广告创意方面的知识与技巧，同时介绍广告创意的技巧应用。在本章的最后还针对实际的工作需求，讲解广告视觉格调与版面要素。通过本章的学习，读者可以掌握广告策略、创意与视觉艺术方面的知识，为深入学习平面广告设计奠定基础。

4.1　广告策略

广告策略是指实现、实施广告战略的各种具体手段与方法，是战略的细分与措施。本节将详细介绍广告策略方面的相关知识。

▶ 4.1.1　广告策略创意概述

广告策略创意就是对产品或服务所能提供的利益或解决目标消费者问题的办法，进行整理和分析，从而确定广告所要传达的主张过程。

广告策略中的"创意"要根据市场营销组合策略、产品情况、目标消费者、市场情况来确立。针对市场难题、竞争对手，根据整体广告策略，找寻一个"说服"目标消费者的"理由"，并把这个"理由"用视觉化的语言，通过视、听表现来影响消费者的情感与行为，达到信息传播的目的，消费者从广告中认知产品给他们带来的利益，从而促成购买行为。这个"理由"即为广告创意，是以企业市场营销策略、广告策略、市场竞争、产品定位、目标消费者的利益为依据，不是艺术家凭空臆造的表现形式所能达到的创意"创意"，如图 4-1 所示。

图 4-1

☆ 经验技巧

广告创意贵在创新，只有新的创意、新的格调、新的表现手法才能吸引公众的注意，才能有不同凡响的心理说服力，增加广告影响的深度和力度，给企业带来理想的经济效益。

▶ 4.1.2　广告策略的构架

广告策略的框架，首先，需要有一个目标策略，一个广告只能针对一个品牌，一定范围内的消费者群，才能做到目标明确，针对性强。目标过多，过奢的广告往往会失败。其次，需要传达一个广告的策略，广告的文字、图形避免含糊、过分抽

象，否则不利于信息的传达。要讲究广告创意的有效传达。再次，就是诉求策略，指的是在有限的版面空间、时间中传播无限多的信息是不可能的，广告创意要诉求

的是该商品的主要特征，把主要特征通过简洁、明确、感人的视觉形象表现出来，使其强化，以达到有效传达的目的。其中，个性的策略也是很重要的，赋予企业品牌个性。使品牌与众不同，以求在消费者的头脑中留下深刻的印象。最后，把商品品牌的认知列入重要的位置，并强化商品的名称、牌号，对于瞬间即逝的视听媒体广告，通过多样的方式强化，适时出现、适当重复，以强化公众对其品牌的深刻印象，如图 4-2 所示。

图 4-2

☆ **经验技巧**

设计师要有正确的广告创意观念。创意过程中，从研究产品入手，研究目标市场、目标消费者、竞争对手、市场难题，确定广告诉求主题，再到确定广告创意、表现形式，创意始终要围绕着产品、市场、目标消费者，有的放矢地进行有效诉求，才能成为促销的广告创意。

▶ **4.1.3　广告策略常见的手法**

广告策略通常有以下常见手法表现：配合产品策略而采取的广告策略，即广告产品策略；配合市场目标采取的广告策略，即广告市场策略；配合营销时机而采取的广告策略，即广告发布时机策略；配合营销区域而采取的广告策略，即广告媒体策略；配合广告诉求而采取的广告策略，即广告表现策略。总之，广告策略必须围绕广告目标，因商品、因人、因时、因地而异，还应符合消费者心理，如图 4-3 所示。

图 4-3

4.2　广告创意

广告创意的内容主要包括广告创意的概念、一个好的创意源自调研（创意来源于生活）、广告设计与广告创意的关系、主流创意思维等。本节将详细介绍广告创意方面的知识。

▶ 4.2.1　广告创意的概念

广告创意是指通过独特的技术手法或巧妙的广告创作脚本，更突出体现产品特性和品牌内涵，并以此促进产品销售。广告创意包括垂直思考和水平思考。垂直思考，即想到的是和事物直接相关的物理特性。如优秀的广告创意立即冲击消费者的感官，并引起强烈的情绪性反应，是降低购买阻力、促进消费行为的有效因素；而拙劣的创意，只会增加消费者的反感，导致消费者对商品的美感度下降，并最终导致消费者终止对该品牌的购买，如图 4-4 所示。

12 de mayo feliz día mamá

图 4-4

☆ 经验技巧

广告创意是指广告中有创造力地表达出品牌的销售信息，以迎合或引导消费者的心理，并促成其产生购买行为的思想。

▶ 4.2.2　创意来源于生活

在这个世界上创意并不少见，给予我们天马行空的遐想，又给予我们纯粹和纯洁的灵感，但有时创意却微妙且神奇的。

创意来自于生活的方方面面，在城市中总能看到形形色色的指路标识，它们或是精致，或是为了让人耳目一新，或是让更多的人记住标识上的内容，虽然只是小小的标识，却包含着创意者对待生活、工作的态度。

现如今越来越多的机场、地铁、商场等场所已不满足于普通的标识。空荡的机场环境因有了设施创意的点缀，让人感觉到了温馨与高端；商场也因有了设施创意而变得更加引人入胜，满足大众日渐高水平视觉需求也带来不少的招商；地铁也因有了设施创意变得耳目一新，使广大上班族们忙碌的一天后有了一丝艺术的

气息，也避免了相顾无言的尴尬，如图 4-5 所示。

在移动互联盛行的今天，一些安全标识仅仅用常规手段已远远不能满足现代人的眼球，需要通过极具震撼效果来表示。如若一个安全出口冲出常规、创意灵感给我们带来强大视觉冲击，使得人们在浏览安全标识知识的时候也能让人通俗易懂，因此创意才是当下标识发展的必经之路。

图 4-5

▶ 4.2.3 广告设计与广告创意的关系

广告设计与广告创意侧重于从传播视角来解释和阐述平面广告创意与设计，重点是创意与创意能力培养，对平面广告创意设计的相关构成要素及执行手段也需要做较为充分的准备。

丰富广告创意理论体系，为广告设计等相关学科提供了一定的启示，两者相辅相成，相互铺垫，如图 4-6 所示。

▶ 4.2.4 主流创意思维

主流创意思维是人脑对客观事物本质属性和内在联系的概括和间接反映，以新颖独特的思维活动揭示客观事物本质及内在联系，并指引人去获得对问题的新解释，从而产生前所未有的思维成果，这被称为创意思维，也称创造性思维。

图 4-6

给人带来新的具有社会意义的成果，是一个人智力水平高度发展的产物。主流创意思维与创造性活动相关联，是多种思维活动的统一，但发散思维和灵感在其中起重要作用。

主流创意思维一般经历准备期、酝酿期、豁朗期和验证期四个阶段。

主流创意思维学认为，传统的形象思维研究存在一个普遍的误区，就是试图通

过艺术家及其作品来观察形象思维发生、发展的规律、特征，忽略了形象思维作为一种认识世界的思维方式，乃是普遍性的存在，从幼儿到科学家都离不开它。

主流设计思维的源头是好奇心、同理心和创造精神，并以此展开对潜在需求的持续洞察；产出的是"有形或无形的解决方案"，并以此实现事物的优化与创造。而所有这一切，都是当今教育界无论校长、教师还是学生，急需具备的核心能力，等待建立的思维框架，如图 4-7 所示。

图 4-7

☆ **经验技巧**

创意思维学对于形象思维内在机理结构和规律的揭示，对于大脑如何通过事物形象进行识别区分，如何强化、联系和发展都是前所未有的，不仅使创意有了可以应用的强大系统理论，更为青少年和儿童形象思维教育，提升他们的创造性思维能力，带来重要的启示。

4.3 广告创意的技巧应用

广告创意是广告创作中的一个专用名词，平面广告设计的创意指的是将一些旧的元素，重新进行具有创造力的组合。本节将详细介绍广告创意的技巧与应用方面的知识。

▶ 4.3.1 创意概念的深度挖掘

创意不是坐在电脑旁便会有的，有时创意的灵感会在不经意间闪现，有时却是遍地搜寻也一无所获。广告设计师必须兼备良好的时代洞察力与敏感的美术触觉，打破常规获得思想上的解放，继而对创意概念进行深度挖掘。怀着激情挖掘自己未知的美术潜力，灵感的宝藏就在下一层。

其实设计的来源就是我们身边的一切事物，也许有一天，当你在冥思苦想的设计一件作品时，脑海里瞬间闪现一个好的创意，你的思路一下子就会被打开，随之而来的就是铺天盖地的无限遐想，这种感觉是非常美妙的。

模式化的办公，往复循环地做同一件事会感到很压抑，而创作则是挑战自己大

脑的极限，设计师时时刻刻都要接受新的挑战，当前新的挑战来临之时，他们便开始沉积在多姿多彩的灵感世界中，激情与热情，理性与感性都随之而来。每次成功越过创作极限都是对自己思想的一种洗礼和净化。同时新的挑战又将开始，让人时刻保持期待。

设计的魅力就在这里，大到建筑，小到符号。设计师在一次又一次的为这个世界增添色彩。

当然，在我们挖掘创意的时候，也取决于品牌的定位，品牌定位应该从整体产品概念出发。

作为一个品牌，首先，必须是定位于人；其次，朝着一个有着某种共同特质的人群聚合；再次，分析这部分人群的心理、态度与生活习惯；最后，寻求产品的差异性，提炼品牌个性，树立与别的不同品牌的形象。一个品牌就这样诞生了。

为什么企业需要一个标志，标志是企业品牌视觉形象的核心，不仅仅应该看起来漂亮，一个成功的标志更要具备塑造企业品牌形象的功能目标。品牌形象从开始建立就需要一个精炼的、鲜明、难忘的标志。从标志的色彩到标志设计作品的独特性等，只有这样，才能在今后的设计当中发挥它最大功效，少走弯路，如图 4-8 所示。

图 4-8

▶ 4.3.2 广告创意精髓

每一个广告都必须找到一种方式与消费者产生共鸣，而情感是最容易让消费者产生共鸣的。情感包含惊讶的、冒险的、兴奋的、高兴的、愉快的、愤怒的、困惑的、敌意的、厌恶的、胆怯的、害怕的等。而在广告设计中，运用最多的就是幽默的、害怕的词汇，如图 4-9 所示。

图 4-9

▶ 4.3.3 成功的广告创意技法解析案例

2006 年，风靡全球的红牛饮料来到中国，在中央电视台春节晚会上首次亮相，一句"红牛来到中国"的广告语，从此中国饮料市场上多了一个类别叫作"能量饮料"，金色红牛迅速在中国刮起畅销旋风。

红牛功能饮料源于泰国，至今已有 40 年的历史，产品销往全球 140 个国家和地区，凭借着强劲的实力和信誉，红牛创造了奇迹。作为一个风靡全球的品牌，红牛在广告宣传上的推广也极具特色。

红牛饮料广告创意的特点包括独特性、广泛性、树立品牌形象、注重本土化。

红牛饮料"中国红"的风格非常明显，尽力与中国文化相结合，以本土化的策略扎根中国市场。

以一句"红牛来到中国"告知所有中国消费者，随后红牛便持续占据中央电视台的广告位置，从"汽车要加油，我要喝红牛"到"渴了喝红牛，累了困了更要喝红牛"，进行大量黄金时间广告的宣传轰炸。

广告创意中，红牛的宣传策略主要集中在引导消费者选择的层面上，注重产品功能属性的介绍，如图 4-10 所示。

耐克（Nike）公司在短短 40 多年的时间里后来居上，成长为世界体育用品产业第一巨头。丰富多彩的耐克体育广告是促其成功的重要因素。从广告创意策略和创意表现两方面对耐克体育广告创意进行剖析归类，将创意理论与具体广告实例相结合，总结出一系列结论。

品牌形象论与耐克持久力。一个品牌的塑造是长期的过程，比起

图 4-10

不断变化形象定位，不如抓住核心不停地充实和完善。在广告宣传上，需要在丰富的广告形式和不变的品牌核心中达到平衡。

广告语是一个品牌最有力的声音，也和标志一样伴随着品牌从始到终。耐克的核心广告语 Just？do？it（想做就做）如今已伴随着这一品牌历经 40 多年，宣扬自

信，挖掘潜力是耐克的核心内涵。

情感诉求与耐克感染力。广告中的情感诉求是以亲切、柔和的广告画面、自然流畅的广告语言、老实诚恳的广告诉求，让人们有所感触，令人着迷，左右人的情绪，使人达到"幻想"的深度。

耐克广告经常立足于情感诉求，由于恰如其分和真实可信的情节设置，往往能够将文案与画面相结合，触动人的内心，如图4-11所示。

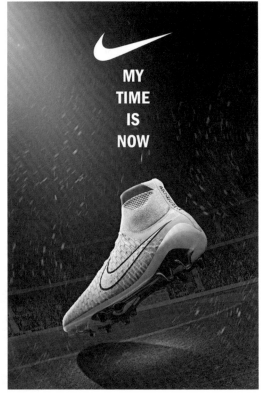

图 4-11

随着经济全球化的日益发展，奢侈品越来越成为国内交流以及国际交流的重要桥梁。在品牌等级的分类排行中，奢侈品牌也成为最高等级的品牌类型，以其独特的广告创意吸引了大批的顾客。而中国作为世界上人口最多的国家，对于奢侈品市场的吸引力毋庸置疑。

香奈儿是世界著名的品牌，有着百年历史，其品种很多，但最著名的是香水，一直被认为是香水界的传奇。玛丽莲·梦露的一句"我只穿香奈儿五号入睡"正式将受众带入香奈儿香水的传播世界里，这种非鲜花香味的化学品一夜成名，象征了性感与高贵，吸引着越来越多的消费者购买。

广告是任何产品的一种外化表现，是不可缺少的，而广告创意的价值影响着广告的整体效果甚至是产品的销售。

香奈儿五号的广告创意分析，透露受众与产品之间的互动行为，"所谓互动行为指的是人与人、人与物、人与设备，延伸至设备与设备甚至非实体物质之间所产生的一种具有交流动作的行为，它能产生一定的信息交流，让双方都能获得或者传递信息。"只有达到这种互动诉求，广告才能够真正展现自己的魅力，发挥价值，如图4-12所示。

玛丽莲·梦露那件著名的睡衣—Chanel No.5

Chanel的香水始终以高贵优雅的形像深入人心

1952年Marilyn Monroe录音成为
2013最新广告配音

图 4-12

4.4 广告创意表现常用技法及案例分析

广告创意的表现技法主要有对比衬托法、突出特征法、合理夸张法、以小见大法等。本节将详细介绍广告创意表现常用技法以及案例分析。

▶ 4.4.1 对比衬托法

这是一种最常见的表现手法，将产品或主题直接如实地展示在广告版面上，充分运用摄影或绘画等技巧的写实表现能力。细致有力地渲染产品的质感、形态和功能用途，将产品精美的质地引人入胜地呈现出来，给人以逼真的现实感，使消费者对所宣传的产品产生一种亲切感和信任感。

这种手法由于直接将产品推向消费者面前，所以要十分注意画面上产品的组合和展示角度，应着力突出产品的品牌和产品本身最容易打动人心的部位，运用色光和背景进行烘托，使产品置身于一个具有感染力的空间，这样才能增强广告画面的视觉冲击力，如图 4-13 所示。

图 4-13

▶ 4.4.2　突出特征法

突出特征法也是我们常见的运用得十分普遍的表现手法，是突出广告主题的重要手法之一，有着不可忽略的表现价值。在广告表现中，这些应着力加以突出和渲染的特征，一般由富于个性产品形象与众不同的特殊能力、厂商的企业标志和产品的商标等要素来决定的。

运用各种方式抓住和强调产品或主题本身与众不同的特征，并鲜明地表现出来，将这些特征置于广告画面的主要视觉部位或加以烘托处理，使观众在接触言辞画面的瞬间即感受到，对其产生注意和发生视觉兴趣，达到刺激购买欲望的促销目的，如图4-14所示。

图 4-14

▶ 4.4.3　合理夸张法

借助想象对广告作品中所宣传的对象的品质或特性的某个方面进行相当明显的夸大，以加深或扩大这些特征的认识。文学家高尔基指出："夸张是创作的基本原则。"通过这种手法能更鲜明地强调或揭示事物的实质，加强作品的艺术效果。

夸张是一般中求新奇变化，通过虚构把对象的特点和个性中美的方面进行夸大，赋予人们一种新奇与变化的情趣。

按其表现的特征，夸张可以分为形态夸张和神情夸张两种类型，前者为表象性的处理品，后者则为含蓄性的情态处理品。通过夸张手法的运用，为广告的艺术美注入了浓郁的感情色彩，使产品的特征性鲜明、突出、动人，如图4-15所示。

图 4-15

▶ 4.4.4 以小见大法

在广告设计中对立体的形象事物进行强调、取舍、浓缩，以独到的想象抓住一点或一个局部加以集中描写或延伸放大，以更充分地表达主题思想。

这种艺术处理以一点观全面，以小见大，从不全到全的表现手法，给设计者带来了很大的灵活性和无限的表现力，同时为接受者提供了广阔的想象空间，获得生动的情趣和丰富的联想，如图4-16所示。

图 4-16

▶ 4.4.5 运用联想法

在审美的过程中通过丰富的联想，能突破时空的界限，扩大艺术形象的容量，加深画面的意境。

通过联想，人们在审美对象上看到自己或与自己有关的经验，美感往往显得特别强烈，从而使审美对象与审美者融合为一体，在产生联想过程中引发美感共鸣，其感情的强度总是激烈的、丰富的，如图4-17所示。

▶ 4.4.6 幽默法

幽默法是指广告作品中巧妙地再现喜剧性特征，抓住生活现象中局部性的东西，通过人们的性格、外貌和举止的某些可笑的特征表现出来。

图 4-17

幽默的表现手法，往往运用饶有风趣的情节，巧妙地安排，把某种需要肯定的事物，无限延伸到漫画的程度，造成一种充满情趣，引人发笑而又耐人寻味的幽默意境。幽默的矛盾冲突可以达到出乎意料，又在情理之中的艺术效果，能引起观赏者会心的微笑，以别具一格的方式，发挥艺术感染力的作用，如图4-18所示。

图 4-18

▶ 4.4.7 比喻法

比喻法是指在设计过程中选择两个互不相干，而在某些方面又有些相似性的事物，"以此物喻彼物"，比喻的事物与主体事物没有直接的关系，但是某一点上与主体事物的某些特征有相似之处，因而可以借题发挥，进行延伸转化，获得"婉转曲达"的艺术效果。

与其他表现手法相比，比喻手法比较含蓄隐伏，有时难以一目了然，但一旦领会其意，就给人意味未尽的感受，如图 4-19 所示。

图 4-19

▶ **4.4.8　以情托物法**

艺术的感染力最有直接作用的是感情因素，审美就是主体与美的对象不断交流感情产生共鸣的过程。

艺术有传达感情的特征，"感人心者，莫先于情"这句话已表明了感情因素在艺术创造中的作用。在表现手法上侧重选择具有感情倾向的内容，以美好的感情来烘托主题，真实而生动地反映这种审美感情就能获得以情动人，发挥艺术感染人的力量，这是现代广告设计的文学侧重和美的意境与情趣的追求，如图 4-20 所示。

图 4-20

▶ **4.4.9　悬念安排法**

在表现手法上故弄玄虚，布下疑阵，使人对广告画面乍看不解题意，造成一种猜疑和紧张的心理状态，使观众的心理掀起层层波澜，产生夸张的效果，驱动消费者的好奇心，开启他们积极的思维联想，并引起观众进一步探明广告题意的强烈愿望，然后通过广告标题或正文把广告的主题点明出来，使悬念得以解除，给人留下难忘的心理感受。

悬念手法有相当高的艺术价值，首先能加深矛盾冲突，吸引观众的兴趣和注意力，造成一种强烈的感受，产生引人入胜的艺术效果，如图 4-21 所示。

图 4-21

▶ **4.4.10　选择偶像法**

在现实生活中，每个人都有自己崇拜、仰慕或效仿的对象，而且有一种想尽可能地向其靠近的心理诉求，从而获得心理上的满足。选择偶像法正是针对人们的这种心理特点运用的，抓住人们对名人偶像仰慕的心理，选择观众心目中崇拜的偶

像，配合产品信息传达给观众。

偶像的选择可以是气质不凡的娱乐明星，也可以是世界知名的体坛名将，其他的还可以选择政界要人、社会名流、艺术大师、战场英雄、俊男美女等。偶像的选择要与广告的产品或服务在品格上相吻合，不然会给人牵强附会之感，使人在心理上予以拒绝，这样就不能达到预期的目的，如图 4-22 所示。

▶ 4.4.11　谐趣模仿法

这是一种创意的引喻手法，别有意味地采用以新换旧的借名方式，把世间一般大众所熟悉的艺术形象或社会名流作为谐趣的图像，经过巧妙地整形履行，使名画名人产生谐趣感，给消费者一种崭新奇特的视觉印象和轻松愉快的趣味性，以其异常、神秘感提高广告的诉求效果，增加产品的身价和关注度。

这种表现手法将广告的说服力，寓于一种近乎漫画化的诙谐情趣中，令人过目不忘，留下饶有奇趣的回味。这种排版着力表达主题，把视线定位在主题上，或者向外延伸，视觉冲击力非常强，适合主题突出的宣传海报，较为新颖。这种方法一般店面促销海报用得比较多，重点非常突出，让人过目不忘，最直接的就是突出主题，表达想表达的中心思想为主题原则，如图 4-23 所示。

▶ 4.4.12　神奇迷幻法

运用畸形的夸张，以无限丰富的想象构织出神话与童话般的画面，在一种奇幻的情景中再现现实，造成与现实生活的某种距离，这种充满浓郁浪漫主义，写意多于写实的表现手法，以突然出现的神奇的视觉感受，富有感染力，给人一种特殊的美感，可满足人们喜好奇异多变的审美情趣的要求。

在这种表现手法中艺术想象很重要，是人类

图 4-22

图 4-23

智力发达的一个标志，做任何事情都需要有想象力，艺术尤其如此。可以毫不夸张地说，想象就是艺术的生命。

从创意构想开始到设计结束，想象都在进行着。想象的突出特征，是它的创造性，创造性的想象是新的意蕴挖掘的开始，是新的意象浮现的展示。它的基本趋向是对联想所唤起的经验进行改造，最终构成带有审美者独特创造的新形象，产生强烈震撼人心的力量，如图 4-24 所示。

图 4-24

▶ 4.4.13　连续系列法

连续系列法是指通过连续画面，形成一个完整的视觉印象，使画面和文字传达的广告信息更清晰、突出、有力。

广告画面本身有生动的直观形象，多次反复地不断积累，能加深消费者对产品或服务的印象，获得好的宣传效果，对扩大销售，树立名牌，刺激消费者的购买欲，增强产品的竞争力有很大的作用。对于作为设计策略的前提，确立企业形象更有不可忽略的重要作用，如图 4-25 所示。

图 4-25

4.5 广告视觉格调与美学规则

广告的视觉格调与广告设计的美学规则，在广告设计中起着重要作用，本节将详细介绍广告视觉格调与美学规则方面的知识。

▶ 4.5.1 广告的视觉格调

广告的视觉格调要确立整体的格调，大致可以分为实用性格调、随和性格调、精神性格调等。

（1）实用性格调。版面样式采用网格型，信息量大，图片以方形图居多，文字多于图片，标题字为中等大小，色彩简明。

（2）随和性格调。版面样式采用半网格型，信息量适中，图片以退底图、羽化图为主，文字、图片比例各半，标题字较大，色彩鲜艳。

（3）精神性格调。版面样式为自由型，信息量小，图片以满版出血图居多，图片多于文字，标题字较小，色彩和谐。

比如，报纸是实用性格调，卖场海报一般是随和性格调，高档奢侈品广告一般是精神性格调。当然这只是三种最基本的广告视觉格调，不同的产品会具有 N 多不同的格调，如图 4-26 所示。

▶ 4.5.2 广告设计的要素

通常广告设计中文字、图形、背景、装饰是设计的四大元素。

文字大部分与销售信息有关；图形大多与产品有关；背景与装饰则与视觉调性有关；文字包括标题、正文、落款、口号四个主要部分；图形包括所有的图片、标志、图标、示意图等；背景与装饰包括背景色、主题色调、整体视觉效果等，如图 4-27 所示。

CHAUMET
PARIS

图 4-26

图 4-27

▶ 4.5.3 广告设计的美学规则

广告设计的美学规则分为分块、对齐、重复、对比四大美学规则。设计审美原则也是如此。这四大美学原则是所有设计通用的，无论是标志设计、杂志设计、广告设计还是其他设计都适用该原则。

（1）分块。就是对所有内容或元素进行梳理，按内容或功能进行分块（合并同类项，类似的项放在一个块，块与块保持适当距离），然后进行大小及位置摆放，这样就建立基本的视觉层级结构。然而，更重要的还是消化内容、理解素材，做出块的分类等。

（2）对齐。在视觉层级结构基础之上，进行精致化作业。最重要的就是对齐规则，没有对齐就会给人草率无力的感觉。当然，在一些特殊情况下，不对齐也是一种对齐。

（3）重复。重复一些元素（包括色彩、图片、字体、符号、线条、布局等），建立统一的外观。这一步，是最能体现风格的，也叫"破版"，无论用哪种版式结构，都需要一个元素，衔接一张设计中的不同板块，从而让整个画面看起来协调，这个技巧就叫破版。

（4）对比。最后应该再次强调重点，弱化非重点（包括动静、大小、色彩等），强化视觉层级，以吸引视线，让读者抓住要点，如图 4-28 所示。

图 4-28

第5章

画册设计与制作

本章要点

- 画册设计基础
- 画册设计流程
- 画册设计与应用案例

本章主要内容

本章主要介绍画册设计与制作方面的知识与技巧，同时还讲解画册的设计基础与设计流程。在本章的最后针对实际的工作需求，讲解画册设计与应用的案例。通过本章的学习，读者可以掌握画册设计与制作方面的知识，为深入学习平面广告设计奠定基础。

5.1　画册设计基础

画册在企业形象传播和产品的营销中起着重要的作用，本节将详细介绍画册设计基础方面的知识。

▶ 5.1.1　画册版式设计的原则

画册版式设计的好坏直接影响画册设计的整体质量，因此，设计师在进行版式设计时要遵循一定的设计原则。

首先，在遵循这些原则的基础上，创作出具有鲜明个性特征的版式设计。

其次，画册版式设计形式与内容必须统一，无论如何完美、独特的版式设计都要符合主题的思想内容。在版式设计的过程中，设计者应先领悟画册设计的主题思想及内涵，再融合自己的思想情感，找到一个符合两者的完美表现形式，确保形式与内容的统一，如图 5-1 所示。

图 5-1

最后，画册版式设计的目的是为了更好地传播画册的信息内容，设计师不能完全沉醉于个人风格以及与主题不相符的字体和图形中，从而导致一本有好内容的画册流于平庸。

一个优秀的版式设计，必须明确画册作者的写作目的，然后通过自己的设计来帮助作者表达画册设计的内容及主题。版式设计离不开内容，更要体现内容的主题思想，用以增强读者的注意力与理解力。只有做到主题鲜明突出，一目了然，才能达到版式设计的最终目标。

不同的画册、不同的内容应该选择不同的表现方式，这样才能达到内容与形式的统一。艺术类画册版式设计要有个性，体现出艺术气质，文字、图片的编排可以大胆地尝试各种形式；娱乐类画册版式设计，可以多配一些图片、花边及彩色插页，吸引读者的阅读兴趣，字体字号的选择要轻松、活泼、有动感，以增强图书版式的视觉冲击力；文艺类画册版式设计，可以根据画册内容，设计得古朴典雅或抒情浪漫，卷首、插页、边框等地方还可配上各种装饰性图案，使之更准确、生动地表达画册设计的内在气质；教材类画册版式设计，一般要简洁、朴素，字体字号适中，编排紧凑，布局合理，确保版面的清晰性和内容的可读性，考虑到读者的经济承受能力，版面不宜做过多的装饰，做到物美价廉，如图 5-2 所示。

图 5-2

艺术类画册版式设计非常符合这类画册设计的特性，使读者能够最大限度地了解商品。在形式上用小图片来统一整本书的风格，和同类画册设计相比较独特，而且可以灵活配合大图片来设计出最美的版式效果。

在设计画册版式的同时，要强化整体布局，一本画册中的章节标题、图片、附录等内容纷繁复杂，在进行版式设计时要将版面内的各种编排要素，在编排结构及色彩上作整体设计，避免各自为战，如图 5-3 所示。

无论是结构框架的设定、设计元素的运用还是设计风格的确立，都要突出内容、烘托主体，使主体层次清晰，一目了然，避免版面整体效果的松散现象。

画册版式里的文字、图片位置设定是依据一定的规律有序地排列组合。首先要适应读者的阅读习惯，让读者有选择、有区别、有秩序地阅读。还要正确运用图、文及空白版面之间的关系，合理搭配，营造出版面的节奏层次和空间感，使版面达到局部与整体的统一，各种元素彼此呼应，和谐一致。

画册版式设计的整体结构一般是指正文、辅文、表格等附件的排序。这个结构怎样安排，是否有利于表达书稿内容，是否符合广大读者的阅读习惯和使用要求，决定着局部结构的布局，如图 5-4 所示。

图 5-3　　　　　　　　　　　　　　　　　　　图 5-4

　　设计时要从整体结构布局出发，以整体结构布局为依据，逐层深入小的细节部分，如字号大小、字体轻重搭配、全书另页、另面、另行、回行等要符合规律，引文、注释、译文等与正文的配合。做到局部服从整体，整体为局部服务，使整本书结构清晰，层次清楚。

　　版式设计是为画册内容服务的，要找到一个最适合的设计语言来达到最佳的诉求体现。整体设计构思、风格确定后，开始进入版面构图布局和表现形式设计，要想达到意新形美、变化而又统一，并具有审美情趣，很大程度上要取决于设计者的文化涵养、思想境界、艺术修养、技术知识等方面。

　　所以要想设计出好的画册，设计者必须全面了解排版、印刷、装订等画册生产过程及工艺等知识，还要学习美学基本理论和造型艺术知识，研究画册设计内容及不同读者群的心理，更要不断丰富自己的知识面，增强探索与创新意识，使自己设计的每一本画册都能得到完美的体现。

　　处理标题要注意标题与正文用字的相对变化，使标题产生跳跃感，但又不能与正文脱节。字号大小、位置适当，各级标题的设计风格协调，对标题的装饰要恰到好处，讲求美感，不要画蛇添足，如图 5-5 所示。

图 5-5

版面的装饰因素是由文字、图形、色彩等通过点、线、面的组合与排列构成的，并采用夸张、比喻、象征的手法来体现视觉效果，既美化了版面，又提高了传达信息的功能。而装饰是运用审美特征构造出来的。不同类型的版面信息，具有不同方式的装饰形式，使读者从中获得美的享受。

▶ 5.1.2 画册设计的定位

定位是对潜在顾客的心智所下的功夫，即把商品定位在将来潜在顾客的心中，其意图是在潜在顾客心中得到有利的位置。下面详细介绍画册设计的定位知识。

功用定位是依据商品宣扬册规划时商品在功用方面的特色和特性化因素进行商品宣扬规划定位，是一种"人无我有"的定位。例如，海飞丝防脱洗发水的定位为防止头发脱落，如图 5-6 所示。

质量定位是依据商品的本身质量和层次进行的商品宣扬规划定位，是一种"人有我优"的定位。如某洗洁精的定位为"质量好，去污力强，连小孩也会洗"，如图 5-7 所示。

图 5-6　　　　　　　　　　　　　　　　　图 5-7

经济定位是依据商品价格上的优势，进行的商品宣扬规划定位，是一种"人贵我廉"的定位。如某电器的定位是"创老百姓买得起的名牌"，如图 5-8 所示；某洗衣粉的定位是"好而不贵，我最实惠"的推广。

外观定位是当同类商品的功用、质量相差无几时，可思考从商品的形状、包装到特性进行商品定位。如某品牌泡面的定位是"有两块面饼的碗仔面"；又如薄荷糖的定位是"有个圈的薄荷糖"。很明显，这是一种"人平我奇"的定位，即他人的商品外观相近，自己的商品外观独特的规划与宣扬方式，如图 5-9 所示。

图 5-8

逆向定位是当同类商品都在着重某些特色时，自己却反其道而行之。最典型的如美国七喜饮料的宣扬规划定位，在美国饮料市场为可口可乐、百事可乐和荣冠可乐所占据的情况下，七喜汽水公司逆向而行，提出"非可乐"的定位，一举获得成功，如图 5-10 所示。再如某奶粉的定位是"不含蔗糖的奶粉"。

图 5-9

图 5-10

年龄定位是依据消费者的年龄层次进行的定位。例如，娃哈哈儿童营养口服液的定位为"食欲不振的孩童"；太太口服液的定位是"25 ～ 45 岁的城市已婚妇女"，如图 5-11 所示。

性别定位是依据消费者的性别差异进行的定位，玉兰油化妆品的定位是青年女子"芳华美的奥妙"，明晰地传达出这一市场定位；后来定位的规模又扩大到十几岁

的女子，广告语"咱们能证明你看起来更年青"，显示了定位的延伸和发展，如图 5-12 所示。

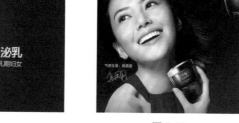

图 5-11 图 5-12

⊙ 5.1.3 画册设计的风格

设计师的设计灵感来源于平时的积累，所以多看优秀的设计作品可以提升设计画册的风格，画册设计的风格大致分为六种，下面详细介绍画册设计的风格。

（1）分面格。打格是排版的地基，画册排版前，需先打好面格，确保排版的严谨和好看，如图 5-13 所示。

（2）跨面格。为使版面灵活，面格可被跨越，无须缩手缩脚，要跨就尽量跨足。例如，标题，当标题需要灵活处理时，可以跨面格，但跨得比较严谨，要么就跨两个面格，要么就跨齐三个。图片也是如此，要么不跨，要跨就以面格的倍数跨，如图 5-14 所示。

图 5-13 图 5-14

（3）统一图片规格。图片均以统一的方形规范，这样的画册排版显得很严谨。不过，图形同样可以跨格，画册设计的原则是，要么不跨，要跨就跨满整格，至于中间是否要隔断，则可灵活处理，如图 5-15 所示。

（4）色块补充辅助。画册设计严格地按照规律排版，也或多或少会有一些问

题。如内容太少，过空；如图片太多，眼花；版面难以平衡美观等。这种情况都可以用色块来补充辅助，让整个版面更充实、规整，如图 5-16 所示。

图 5-15

图 5-16

（5）版面色彩的个性化。比如青蓝色的主色调贯穿全部页面，加入一些辅助色进行小点缀，让整个画册排版效果既专业统一，又层次丰富，如图 5-17 所示。

（6）突出性文字的个性化。将一些需要强烈突出的数据，以色块形式表达，既突显数字，又有个性，如图 5-18 所示。

图 5-17

图 5-18

好看的版面，重点在于平衡。疏的地方，考虑增加色块或图片将它压重；密的地方，就尽量用浅色或无色块减轻，即运用"疏密、轻重"去平衡版面。

5.2　画册设计流程

画册是企业策划制作的过程，实质上是一个企业理念的提炼和实质的展现的过程。本节将详细介绍画册设计流程的知识。

▶ 5.2.1　画册设计思路

画册设计的大致思路因不同的企业，其流程会有些许变动。初步表现为大致了解。了解的内容主要包括：企业需要什么性质的画册、是企业形象画册还是企业产品画册、画册大致要设计多少页、采用什么纸张以及想要设计成什么风格等。

初步沟通，进入与画册相关的行业进行研究。

画册的详细设计，封面和封底基本确立，并加以艺术设计；确立画册的内页风格基调；细化设计画册的图片和文字，优化版面；修正、完稿制作至输出标准。

画册深入设计，在把握整体风格的时候融入创意设计概念；资深设计顾问负责审核画册，进一步设计完稿；画册设计师与商家沟通、实施及资源的协调、配合。

画册的后期印刷，确认无误后方可大批量印刷，如图 5-19 所示。

图 5-19

▶ 5.2.2　画册色彩的应用

画册设计是能够帮助不同企业进行产品推广的宣传工具。任何一个企业在其自身的运营当中都离不开企业画册印刷产品，一个企业画册如果设计得当，企业产品的市场营销将会有非常大的帮助，而在企业画册设计的过程当中，色彩的使用显得尤其重要。那么，在进行企业画册设计时，一般应如何更好地运用色彩呢？

画册设计一般是需要更多地体现企业产品的信息和特点，从而增加广大消费者对产品的认识和了解，在这一过程中，色彩则发挥着重要的作用。虽然有些企业画册设计色彩需要一些复杂变化，但是对比关系是均衡的，有时虽然有强烈的色彩对比、冷暖对比、纯度对比，但最终这些变化都是有利于突出设计效果。

画册设计中各种色彩的象征性及其运用如下。

红色：热情、活泼、热闹、革命、温暖、幸福、吉祥、危险。

由于红色具有活力、积极、热诚、温暖、前进等喻义，所以在各种媒体中被广泛运用。另外，因为红色具有较佳的明视效果，常用来作为警告、危险、禁止、防火等标识用色。当人们在一些场合或物品上，看到红色标识时，不必仔细看内容，就能快速准确地判断其用意。在工业安全用色中，红色即是警告、危险、禁止、防火等指定色，如图 5-20 所示。

橙色：光明、华丽、兴奋、甜蜜、快乐。

橙色明度较高，给人眼前一亮的视觉冲击，搭配白色的文字，显得轻快、简洁，如图 5-21 所示。

图 5-20

图 5-21

黄色：明朗、愉快、高贵、希望、发展、注意。

一般黄色画册大多应用在商务、教育和饮食领域，黄色与黑色搭配带给人们时尚的感觉，如图 5-22 所示。

图 5-22

　　绿色：新鲜、平静、安逸、和平、青春、安全、理想。

　　绿色所传达的清爽、理想、希望、生长的喻义，符合服务业、卫生保健业的需求。在学校中，为了提醒学生们注意保护视力，常常在教室的窗台上或者讲台上放一些绿色的植物，避免学生因过度用眼造成眼睛近视，如图 5-23 所示。

图 5-23

　　蓝色：深远、永恒、沉静、理智、诚实、寒冷。

　　蓝色具有沉稳、理智、准确的特性，在商业设计中，强调科技、效率的企业形象，大多选用蓝色或者企业色。另外，受西方文化的影响，蓝色有时也代表忧郁、沉闷，如图 5-24 所示。

图 5-24

紫色：优雅、高贵、魅力、自傲、轻率。

紫色由于具有强烈的女性化特点，在商业设计用色中，紫色受到一定的限制，除了和女性有关的商品或企业形象之外，其他类的设计一般不以紫色为主色，如图 5-25 所示。

图 5-25

灰色：谦虚、平凡、沉默、中庸、寂寞、忧郁、消极。

灰色属于中间色，具有柔和、高雅的特性，男女皆能接受，所以灰色也是永远流行的主要颜色。在和金属材料有关的一些高科技产品中，几乎都采用灰色来表达高级、科技的喻义，如图 5-26 所示。

图 5-26

黑色：崇高、严肃、刚健、坚实、沉默、黑暗、罪恶、恐怖、绝望、死亡。

黑色具有高贵、庄严、庄重的特点，为许多科技产品的专用色，如电视、跑车、摄像机、音响、仪器等。在一些特殊场合的空间设计、生活用品和服饰设计中，利用黑色来塑造其高贵的形象，所以黑色也是一种永远流行的颜色，如图 5-27 所示。

图 5-27

5.3 画册设计与应用案例

设计师在产品画册设计中，都需要与顾客经过前期沟通和深入了解产品。本节将详细介绍画册设计与应用案例方面的知识。

▶ 5.3.1 设计与制作封面和封底

首先，需要确定主题，选好素材，设定好版式，作品的色调为绿色主色调，如图 5-28 所示。

图 5-28

其次，确定文字的基础排版，明确设计封面的主题，以及副标题，颜色采用深绿色和黑色，如图 5-29 所示。

图 5-29

最后，封面和封底相呼应，该作品采用颜色叠加的方式进行设计，同一色调结构，给人以简洁、轻松的设计感，如图 5-30 所示。

图 5-30

5.3.2　制作图文内页

首先，根据首页的风格设计，选择内页的版式。该作品是商业画册，采用突出主题的形式，简约的风格，如图 5-31 所示。

图 5-31

其次，明确设计封面的主题、副标题，以及排版的形式展现，突出商业的主题，如图 5-32 所示。

最后，内页和设计的封面相呼应，该作品采用主图配文字的形式进行设计，占画面的 2/3，文字占 1/3，文字对图片进行简单的解释说明，如图 5-33 所示。

图 5-32

图 5-33

第6章
产品广告和包装设计

本章要点

- 品牌营销战略
- 家用电器类广告
- 烟酒饮品类广告
- 产品包装设计

本章主要内容

本章主要介绍品牌营销战略、产品广告和包装设计的知识与技巧，同时讲解家用电器类广告的要点和烟酒饮品类广告。在本章的最后针对实际的工作需求，讲解产品包装设计的方法运用。通过本章的学习，读者可以掌握品牌营销战略、产品广告和包装设计的知识，为深入学习平面广告设计奠定基础。

6.1 品牌营销战略

品牌营销是通过市场营销使客户形成对企业品牌和产品的认知过程，企业要想不断获得和保持竞争优势，必须构建高品位的营销理念。

▶ 6.1.1 产品竞争力与市场占有率分析

产品竞争力指产品在市场上的占有力。企业为了能立足于市场，在竞争中取胜，就必须从加强经营管理入手，根据市场需求，增加花色品种，提高产品质量，改善包装，降低生产成本，做好产品服务，恪守信用，履行合同，以便吸引更多的用户，提高产品市场占有率。

在评估拟建项目产品市场的供求关系时，同样应该对该项目产品投入市场后的竞争力进行研究分析，预测其市场占有率，以减少投资风险。其中包括以下三方面：

（1）成本优势：是指公司的产品依靠低成本，获得高于同行业其他企业的盈利能力，实现成本优势；

（2）技术优势：是指企业能提供比其他企业更具有技术价值和水平的产品；

（3）质量优势：是指公司的产品以高于其他公司同类产品的质量赢得市场，从而取得竞争优势。

产品竞争力的高低并不完全取决于产品本身品质的好坏，市场上也有很多技术上领先、价格不贵、使用也方便的产品没有在市场中获得预期的收益；当一些企业获得领导地位之后，二线企业也不是无所作为。影响产品竞争力的因素很多，只要企业能够在几个方面甚至一个方面建立优势，就可以在市场上占据不可忽视的地位。

▶ 6.1.2 品牌营销的战略性意义

首先，看战略的定义。"战略"源于古代兵法，属军事术语，意译于希腊一词"Strategos"，其含义是"将军"，词义是指挥军队的艺术和科学，也意指基于对战争全局的分析而做出的谋划。在军事上，"战"通常是指战争、战役；"略"通常是指筹划、谋略，联合取意。"战略"是指对战争、战役的总体筹划与部署。我国古代兵书早就提及过"战略"一词，意指针对战争形势做出的全局谋划。

其次，看企业经营战略的定义。"商场如战场"，鉴于市场经济激烈的竞争环境，为兼顾长、短期利益，促进企业长远发展，受美国经济学家安索夫《企业战略论》一书的影响，"战略"一词便开始广泛应用于经济管理，并由此延伸至社会、教育、科技等各个领域。

品牌是人们对一个企业及其产品、售后服务、文化价值的一种评价和认知，

是一种信任。品牌还是一种商品综合品质的体现和代表，当人们想到某一品牌的同时总会和时尚、文化、价值联想到一起。企业在创品牌时不断地创造时尚，培育文化，随着企业的做大做强，不断从低附加值转向高附加值升级，向产品开发优势、产品质量优势、文化创新优势的高层次转变。当品牌文化被市场认可并接受后，品牌才产生其市场价值。

品牌战略的意义在于效率最大化，使被动营销转化为主动营销，能够让员工更加积极地对待工作，从而高效率地完成工作任务。

▶ 6.1.3　品牌战略的定义

关于品牌战略的定义，我们认为是属于企业经营战略中一个要素性战略。品牌战略是指围绕企业经营战略目标制定的品牌发展目标、方向、价值以及资源。品牌战略目标全面服务于企业经营目标，最大化体现企业发展战略思想；品牌战略方向主要是基于专业判断而制定的品牌系统策略，它包括品牌形式、品牌架构、品牌核心价值、品牌管理体系等；品牌价值主要包括品牌在各个不同阶段所要达到的比较具体的价值高度，这些量化的品牌高度一般由专业的品牌价值评估公司站在比较中立的立场进行的公开评测，也有企业会聘请专业的咨询公司对自己的品牌价值进行内外测评，从而让品牌决策提供战略方向；品牌资源主要是为完成品牌任务而进行的资源投入计划。由于品牌是一个企业发展重要而核心的要素，因此，品牌发展规划判断与制定一般都会成为一个企业非常重要的长远思想。

☆ 经验技巧

营销战略是指企业为实现阶段性经营目标而制定的营销要素、营销组织、人力资源以及市场布局等方面的规划。营销战略是企业经营战略的核心部分，特别是一些消费品领域已经建立起了顾客导向的经营战略，使得营销战略更加成为一个企业发展战略的核心战略，此时，企业经营战略在很大程度上变成了营销战略。

▶ 6.1.4　战略品牌营销意义

战略品牌营销对于当前的中国市场有着重要与长远的意义。中国企业经过几十年的发展，已经出现了一大批观念先进、基础良好、实力雄厚、视野开阔的大企业。同时，中国企业发展过程中的战略短板也是非常明显的。

在行业里，娃哈哈与农夫山泉（图6-1）无疑是非常优秀的企业。娃哈哈的非常营销与农夫山泉的创意营销成为中国快速消费品行业不可多得的经典范例。但是，在这两个优秀企业的背后，我们总能够感觉到一些美中不足的地方。简单地说，就是娃哈哈的品牌与农夫山泉的渠道，这种软肋恰恰是希望通过战略品牌营销手段

来解决的问题。同样的案例，中国乳业的龙头企业伊利与蒙牛，伊利的战略视野与品牌策略在国内乳制品企业无疑是一流的，但是在市场竞争中总感觉缺少一种系统的激情。蒙牛作为后起者弥补了伊利的策略不足，但蒙牛在战略上与品牌上的成就却又远远落后于伊利。

图 6-1

☆ **经验技巧**

战略品牌营销首次在战略、品牌、营销、战略品牌、战略营销、品牌营销以及战略性品牌化营销上建立起全面而深刻的链接，全面构建中国企业基于本土市场的战略思维模型。

6.2 家用电器类广告作品设计与制作解析

家用电器类的广告经常会出现在人们的视野中，整个设计以突出主体的风格为

特点。下面以家用电器类产品为主题，介绍广告作品的设计与制作。

　　首先要确定背景色，红色为比较醒目的颜色，给人视觉突出的效果，如图 6-2所示。

图 6-2

　　其次，字体的确认，主题的突出，一个醒目的主题也是广告设计成功的关键，要重点突出活动内容，如图 6-3 所示。

图 6-3

最后，需要详细的广告信息，如电话、地址等信息，还需要将设计广告的 Logo 加进海报，这样才算是一个成功的作品，如图 6-4 所示。

图 6-4

6.3　烟酒饮品类广告

烟酒饮品类的广告，需要在设计上表现新颖，一般采用色彩鲜明的基调。本节详细介绍烟酒饮品类方面的广告知识。

▶ 6.3.1　电视广告构图

"构图"一词来源于绘画。影视构图有两层含义：一是从影视片内容看，是指画面中各个组成部分之间的位置以及喜好关系；二是从创作角度看，是指构思画面的组成部分之间的位置和相互关系。电视广告构图分为固定镜头构图和运动镜头构图。

优质的构图是提高转化率、点击率的重要因素。构图是一个广告的骨架，决定了广告能否准确地表达主题，吸引注意。

广告构图的布局设计一般注意统变有度、有主有从、均衡协调等原则。统变有度法则，即在整体上要统一完整，而在局部上则应活泼变化。

广告中一切要素就局部而言是相对独立的，有变化的；但在整体上要与精神有关联，情感有呼应，形式协调统一，形态顾盼有情。

广告插图、产品形象、商标图案，文字形式等，都要相互呼应、关联统一。统一与变化在动态上具体表现为连续与反复的关系，如图 6-5 所示。

图 6-5

广告构图要素要有主有从，主从分明，简单得当。广告布局最主要的主从搭配是插图与文案之间的搭配，一般无外乎主图文辅和主文图辅两种基本类型。实际上，图文的主从搭配是相对的，二者常是互相呼应，相得益彰的。

▶ 6.3.2　色彩底色和图形色

关于色彩的原理有很多，可以多阅读相关设计书籍或者出色的设计案例，有利于系统理解。在此，通过设计的对比和配色，介绍色彩底色和图形色方面的知识。

色彩搭配的问题确实不是一个简单的问题。现在的设计师与以前的设计师相比，所能运用的色彩工具多了许多。配色所要注意的要素在实际设计时，设计师经常会按照设计的目的来考虑与形态、肌理有关联的配色及色彩面积的处理方

案，这个方案就是配色计划。

为了取得明了的图形效果，配色必须首先考虑图形色和底色的关系。图形色要和底色有一定的对比度。这样才可以很明确地传达设计师想要表现的东西。设计师要突出的图形色必须让它能够吸引观者的主要注意力，如果做不到就会喧宾夺主。

▶ 6.3.3 色彩整体色调

如果想让设计作品充满生气、稳健、冷清或者温暖、寒冷等感觉，就要注意整体色调的运用。那么设计师怎么分才能控制好构成整体色调的色相、明度、纯度关系和面积关系等，才可以控制好设计的整体色调。首先要决定占大面积的主色，并根据这一主色选择不同的配色方案，会得到不同的整体色调。

如果用暖色系列来做整体色调，则会呈现出温暖的感觉，反之亦然。如果用暖色和纯度高的色作为整体色调则给人以火热刺激的感觉；如果以冷色和纯度低的色为主色调，则让人感到清冷、平静；如果以明度高的色为主，则亮丽且变得轻快，而以明度低的色为主，则显得比较庄重。取对比的色相和明度则活泼，取类似、同一色系则感到稳健。色相数多则会华丽，少则淡雅、清新，如图6-6所示。

R=17 G=63 B=61

R=60 G=79 B=57

R=95 G=92 B=51

R=179 G=214 B=110

R=248 G=147 B=29

图 6-6

6.3.4 色彩配色平衡

颜色的平衡就是颜色的强弱、轻重、浓淡这种关系的平衡。这些元素在感觉上会左右颜色的平衡关系。因此，即使相同的配色，也将会根据图形的形状和面积的大小来决定成为调和色或不调和色。一般同类色配色比较容易平衡。处于补色关系且明度也相似的纯色配色，如红和蓝绿的配色，会因过分强烈而刺眼，成为不调和色。但是若把一个色的面积缩小或加白黑，改变其明度和彩度并取得平衡，则可以使这种不调和色变得调和。纯度高而且强烈的色与同样明度的浊色或灰色配合时，如果前者的面积小，而后者的面积大也可以很容易地取得平衡。将明色与暗色上下配置时，若明色在上而暗色在下，则会显得安定；反之，若暗色在上而明色在下，则有动感，如图 6-7 所示。

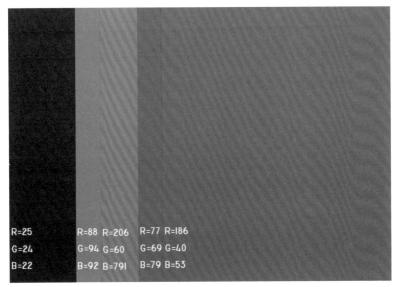

R=25
G=24
B=22

R=88 R=206
G=94 G=60
B=92 B=791

R=77 R=186
G=69 G=40
B=79 B=53

图 6-7

6.3.5 色彩渐变色调和

色彩渐变色调和实际是一种调和方法的运用。色相的渐变：指在红、黄、绿、蓝、紫等色相之间配以中间色，就可以得到渐变的变化。明度的渐变：从明色到暗色阶梯的变化。纯度的渐变：从纯色到浊色或到黑色的阶梯变化。根据色相、明度、纯度组合的渐变，把各种各样的变化作为渐变的处理，从而构成复杂的效果，这些渐变色，都可以通过调和来实现效果，如图 6-8 所示。

图 6-8

▶ 6.3.6 色彩配色分割

在配色方面的两个色，如果互相处于对立的关系，具有过分强烈的效果，成为不调和色。为了调节它们，在这些色中用其他色把它们划分开来，即分割。将用于分割的色叫作分割色。由于分割的目的，可以用于分割色的颜色不多，最常用的是白、灰、黑。金色和银色也具有分割的效果。但在电脑中很难调出具有重量感的这两种色，所以在电脑中几乎用不到这两种色，但可以用于印刷。使用其他彩色进行分割也可以，但要选择与原来色有明显区别的明度，同时也应考虑色相和纯度，如图 6-9 所示。

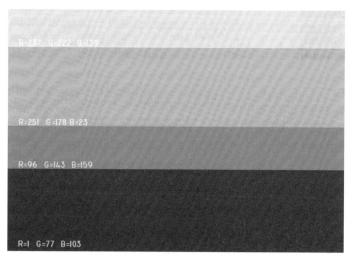

图 6-9

☆ 经验技巧

所谓统调，即为了多色配合的整体统一而用一个色调支配全体，将这个色叫作统调色，也就是支配色调。色相统调是在各色中加入相同的色相，而使整体色调统一在一个色系当中，从而达到调和。

6.4 产品包装设计

产品包装设计，即指选用合适的包装材料，针对产品本身的特性以及受众的喜好等相关因素，运用巧妙的工艺制作手段，为产品进行的容器结构造型和包装的美化装饰设计。本节将详细介绍产品包装设计方面的知识。

▶ 6.4.1 纸质包装的结构

一款成功的包装设计，不但要在包装版式设计上非常漂亮，还需要在包装结构设计上趋于完美。

以下是 7 种较为常见的纸质包装设计的结构，设计师在进行产品包装设计时要根据产品的特性，灵活运用。

1. 插口式纸盒包装结构设计

这是最常用的一种纸盒包装形式，造型简洁、工艺简单、成本低，如常见的批发包装多是用这种结构形式。

2. 开窗式纸盒包装结构设计

这种包装形式的纸盒常用在玩具、食品等产品中。其特点是能使消费者对产品一目了然，增加商品的可信度，一般开窗的部分用透明材料制作。

3. 手提式纸盒包装结构设计

这种包装形式的纸盒常用在礼盒包装中，其特点是便于携带。但要注意产品的体积、重量、材料及提手的构造是否相当，以免消费者在使用过程中损坏。

4. 抽屉式纸盒包装结构设计

这种包装形式类似于抽屉的造型，盒盖与盒身是由两张纸组成，结构牢固便于多次使用。常见的有口服液的包装、盒装巧克力等。

5. 变形式纸盒包装结构设计

变形式纸盒追求结构的趣味性与多变性，常适用于如小零食、糖果、玩具等的产品。这种包装结构形式较为复杂，但展示效果好。

6. 有盖式纸盒包装结构设计

这种有盖式的包装结构又分为一体式与分体式两种。所谓一体式是指盖与盒身相连，是一纸成形，如香烟的包装；而分体式是指盖与盒身分开，二纸成形，如月饼包装。

7. 组合式纸盒包装结构设计

组合式包装多用在礼盒包装中，这种包装形式既有小包装又有中包装，特点是贵重华丽，但成本较高，如图6-10所示。

图 6-10

▶ 6.4.2 纸质礼品包装的设计原则

受传统文化的影响，中国人逢年过节互送礼物是非常常见的。在送礼过程中适当地包装不仅可以装饰礼品，也可以体现送礼者的一片真心。那么，对纸质礼品盒厂家来说，设计纸质礼品盒需要遵守哪些原则呢？

1. 醒目原则

纸质礼品盒设计要起到促销的作用，首先要能引起消费者的注意，因为只有引起消费者注意的商品才有被购买的可能。一般来说，纸质礼品盒包装的图案要以衬托品牌商标为主，充分显示品牌商标的特征，使消费者从音标和整体包装的图案上立即能识别某厂的产品，特别是名牌产品与名牌商店，包装上商标的醒目可以立即起到招徕消费者的作用。因此，纸质礼品盒要使用新颖别致的造型，鲜艳夺目的色彩，美观精巧的图案，各有特点的材质使包装能出现醒目的效果，使消费者一看见就产生强烈的兴趣。造型的奇特、新颖能吸引消费者的注意力。

2. 好感原则

纸质礼品盒的造型、色彩、图案、材质要能引起人们喜爱的情感，因为人的喜厌，对购买冲动起着极为重要的作用。好感来自两个方面，首先是来自包装的造型、色彩、图案、材质的感觉，这是一种综合性的心理效应，与个人以及个人气息的环境有密切关系。其次是来自实用方面，即包装能否满足消费者的各方面需求，提供方便，这涉及包装的大小、多少、精美等方面。

3. 理解原则

成功的纸质礼品盒设计不仅要通过造型、色彩、图案、材质的使用引起消费者

对产品的注意与兴趣，还要使消费者通过包装理解产品。因为人们购买的目的并不是纸质礼品盒的包装，而是包装内的产品。准确传达产品信息的最有效的办法是真实地传达产品形象，可以采用全透明包装，可以在包装容器上开窗展示产品，可以在包装上绘制产品图形，可以在包装上做简洁的文字说明，可以在包装上印刷彩色的产品照片，等等，如图 6-11 所示。

▶ 6.4.3　纸质包装的设计要点

包装盒的材料有纸、塑料、陶瓷、玻璃、竹、木、金属以及各种复合材料等。其中纸质包装盒是各种包装材料中使用较广泛的，其质地轻巧柔韧，便于制作、印刷、陈列、运输、库存和处理。

图 6-11

首先，根据纸质包装盒的造型结构，按形状可分为方体、长方体、圆柱体、多面体；按不同折叠方式可分为中盘式折叠盒、粘底式折叠盒、单层折叠盒、折叠角盒。

其次，常用纸盒包装结构设计。展示盒，这是一种可以用来展示和陈列商品的一种纸盒。开窗式纸盒包装结构设计，这种形式的纸盒常用在玩具、食品等产品中。

再次，可以根据不同的纸质包装盒造型设计不同的依据：依据不同商品的性质进行设计、依据不同商品的形态进行设计、依据不同商品的用途进行设计、依据不同商品的运输条件进行设计、依据纸盒的造型结构设计要求进行设计。

最后，纸质包装盒遵循以下设计原则：①具有方便性；②具有保护性；③具有变化性；④具有科学性与合理性。图 6-12 所示为纸质包装盒。

图 6-12

▶ 6.4.4 刀版图设计与制作的注意要点

提袋制作时不仅需要做好设计，还需要注意制作前的准备事项。本节以手提袋做演示，详细介绍刀版图设计与制作的注意要点。

首先，确定公司手提袋设计的尺寸。

手提袋的容积规格与实际容纳的物品的体积密切相关，太大则浪费纸张材料，太小不便于装，也不好拿取。所以先要确定手提袋的外观尺寸。手提袋还需要考虑印刷纸张的大小，有些东西横装会很长造成纸张印刷长度不够。手提袋最好是整张印刷，避免对半印刷，以减少工序，及节约纸张，也减少黏合工序。

当然，如果横装、竖装都超出纸张范围，那只有用两片纸粘成一个袋子。在纸张印刷面积允许的情况下，一般竖长的物品采用竖装，如酒包装手提袋、香烟包装礼品手提袋等。市场上的女士用品，如女士用化妆品、衣物一般以竖装为主，男士用品横装较多。而对于市面上，盒烟包装的手提袋，有竖装两条的、横装四条的、竖装四条的、竖装五条的。

其次，手提袋设计需要画好刀版图。

为了避免以后内图文案的改动，手提袋外观尺寸确定后，设计师就要开始画刀版图纸了，先不要着急开始设计文案，要先画好刀版图，至少每个压痕线要画出来。刀版先确定，以后就改得少。

在绘制刀版图时需要注意以下几点。

（1）手提袋底部单边纸张的宽度主要是保证粘胶的牢度，这个距离可根据实际印刷纸张的大小做调整，不影响手提袋外观尺寸。

（2）粘口处的宽度一般是 20mm，粘口处有粘胶线，必须要表明。粘口处的出血部位为 3 ～ 5mm，粘胶线要避开。可根据纸张宽度适当缩小。

（3）手提袋上面折块的高度一般为 30 ～ 40mm。至少要大于穿绳孔边缘距离的5mm 以上。

（4）穿绳孔距上端边缘距离一般为 20 ～ 25mm。无固定限制，打孔要避开关键图文部分，以免影响外观。两穿绳孔指尖的距离一般为手提袋宽度的 2/3。注意版面上共有 8 个穿绳孔，以上边缘对称，绘图时上边需要 4 个穿绳孔。

（5）绘图时注意侧面及粘胶处的折痕线都要对应画上，否则不好折盒。

（6）注明纸张的克重或厚度，主要是刀版厂好确定刀和线的高度。手提袋一般的纸张为 250 ～ 300g 的白卡纸。250g 的白卡纸张的厚度一般为 0.31mm；300g 的白卡纸张的厚度一般为 0.4mm。

（7）注明咬口方向，便于刀版咬口与印刷咬口一致。

（8）标注尺寸要标注清楚，箭头要指到位。标注完毕后要仔细核对，至少同一方向的局部长度加起来要等于总体长度。

最后，要确定手提袋的制作工艺。

（1）手提袋纸张与内面的包装材料纸如果不一致，则在外观上要尽量接近，如香烟包装里面的条盒是银镭射印刷后，进行丝网雪花，则可在手提袋上覆膜，更接近内包装。

（2）覆膜要平整，尤其是覆光膜，胶水涂布不均匀，很容易"花"。

做好以上的准备工作以后，再进行手提袋的设计工作，这样才能够确保手提袋的完整性，如图 6-13 所示。

图 6-13

▶ 6.4.5 平面展开图的设计鉴赏

产品包装是常见的东西。无论是食品还是其他产品，在进行商品售卖时都会做一个保护性和识别性的包装盒。关于包装盒设计的教学课程有许多，下面以平面展开图的设计为例，详细介绍其创意思路和想法。

在纸盒包装中，按照结构设计来区分，最常见的是折叠纸盒和固定纸盒两种。折叠纸盒的盒型通常分为三大类：筒型、盘型和特殊型。按制作结构划分又有插口式或锁口式、粘贴式、组装式折叠盒等，如图 6-14 所示。

图 6-14

按照装潢设计划分，文字、图形、标志、色彩是装潢设计中的四大要素。文字既可作设计标志用，也可作说明用；图形可选择摄影、抽象造型，如图 6-15 所示。

图 6-15

　　按照装饰效果来设计，也可用绘画方法表现；标志的设计要让人容易记忆与联想，容易辨识；色彩对人的心理起重要作用，设计中利用好色彩将会给人留下深刻的视觉印象，如图 6-16 所示。

图 6-16

▶ 6.4.6　产品包装设计的步骤

首先，需要确定纸盒的结构造型和展开图；

其次，确定哪个面是主要的，哪个面是次要的，决定装饰与否；

最后，画铅笔稿，先画主要部分的装饰，纹样要简练切题，文字要清楚明确，注意比例和位置，如图 6-17 所示。

图 6-17

第7章

企业标志与形象设计

本章要点

- ·企业标志与形象设计概述
- ·企业标志设计与制作
- ·企业的品牌设计概述
- ·CIS 企业形象设计

本章主要内容

本章主要介绍企业标志与形象设计的知识与技巧，同时还讲解企业标志与形象设计概述、企业标志设计与制作。在本章的最后还针对实际的工作需求，讲解企业形象设计与制作的手法和运用。通过本章的学习，读者可以掌握企业标志与形象设计方面的知识，为深入学习平面广告设计奠定基础。

7.1 企业标志与形象设计概述

企业标志与形象设计是品牌形象的核心部分，是表明事物特征的识别符号。以单纯、显著、易识别的形象、图形或文字符号为直观语言，除表示什么，代替什么之外，还具有表达意义、情感和指令行动等作用。本节将详细介绍企业标志与形象设计概述方面的知识。

▶ 7.1.1 标志的作用

将具体的事物、事件、场景和抽象的精神、理念、方向通过特殊的图形固定下来，使人们在看到 Logo 标志的同时，自然地产生联想，从而对企业产生认同。

标志与企业的经营紧密相关，商标设计是企业日常经营活动、广告宣传、文化建设、对外交流必不可少的元素，随着企业的成长，其价值也不断增长，标志设计的重要性，归纳起来有以下几点。

（1）借助标志的帮助，可以使企业形象统一，同时统一日常工作中经常使用的名片、信纸、信封的设计等就会更加令人难忘，它所起的作用将比没使用前会大得多。

（2）标志能给企业一个特别的身份证明，人们正是通过标志传达的信息才来预定或购买的。很难想象，如果麦当劳没有了金色的拱形门上的独特商标，耐克没有了圆滑流畅的弧线，人们是否还会记起它们？

（3）一个标志就是能以货币计算的企业资产，它能成为一个区别于竞争对手的最好形式。

（4）标志是一个企业的名片，一个好的标志会让人无形中对该企业有更多的记忆，如图 7-1 所示。

图 7-1

▶ 7.1.2 标志的功能性

标志的本质在于功能性。经过艺术设计的标志虽然具有观赏价值，但标志不是为了供人观赏，而是为了实用。标志是人们进行生产活动、社会活动必不可少的直观工具。标志有为人类共用的，如公共场所标志、交通标志、安全标志、操作标

志等；有为国家、地区、城市、民族、家族专用的旗徽等标志；有为社会团体、企业、活动专用的，如会徽、会标、厂标等；有为某种商品专用的商标；还有为集体或个人所属物品专用的，如图章、签名、画押、落款、烙印等，这些标志都各自具有不可替代的独特的使用功能。具有法律效力的标志尤其兼有维护权益的特殊使命，如图 7-2 所示。

图 7-2

标志最突出的特点是各具独特面貌，易于识别，显示事物自身特征，标示事物间不同的意义。区别与归属是标志的主要功能。各种标志直接关系到国家、地区、集团乃至个人的根本利益，决不能相互雷同、混淆，以免造成错觉。因此，标志必须特征鲜明，令人一眼即可识别，并过目不忘。

▶ 7.1.3　标志的多样性和艺术性

标志种类繁多、用途广泛，无论从其应用形式、构成形式、表现手段来看，都有着极其丰富的多样性。其应用形式，不仅有平面的（几乎可利用任何物质的平面），还有立体的（如浮雕、圆雕、任意形立体物或利用包装、容器等的特殊式样做标志等）。其构成形式，有直接利用物象的，有以文字符号构成的，有以具象、意象或抽象图形构成的，有以色彩构成的。多数标志是由几种基本形式组合构成的。就表现手段来看，其丰富性和多样性几乎难以概述，而且随着科技、文化、艺术的发展，总在不断创新，如图 7-3 所示。

图 7-3

凡经过设计的非自然标志都具有某种程度的艺术性。既符合实用要求，又符合美学原则，给人以美感，是对其艺术性的基本要求。一般来说，艺术性强的标志更能吸引和感染人，给人以

强烈和深刻的印象。标志的高度
艺术化是时代和文明进步的需
要，是人们越来越高的文化素
养的体现和审美心理的需要，如
图 7-4 所示。

▶ **7.1.4　标志的准确性和持久性**

标志无论要说明什么、指示
什么，无论是寓意还是象征，其
含义必须准确。首先要易懂，符
合人们认识心理和认识能力。其
次要准确，避免意料之外的多解

图 7-4

或误解，尤应注意禁忌。让人在极短时间内一目了然、准确领会无误，这正是标志
优于语言、快于语言的长处，如图 7-5 所示。

标志与广告或其他宣传品不同，一般都具有长期的使用价值，不轻易改动，如
图 7-6 所示。

图 7-5

图 7-6

☆ **经验技巧**

标志设计不仅是一个符号，标志的真正意义在于以对应的方式把一个复杂的产品或服务用
简洁的形式表达出来。标志设计通过文字、图形巧妙组合创造一形多义的形态，比其他设
计要求更集中、更强烈、更具有代表性。

▶ 7.1.5　标志的独特性和注目性

　　独特性是标志设计的最基本要求。标志的形式法则和特殊性就是要具备各自独特的个性，不允许有丝毫的雷同。标志的设计必须做到独特别致、简明突出，追求创造与众不同的视觉感受，给人留下深刻的印象。因此，标志设计最基本的要求是区别于现有的标志，尽量避免与各种各样已经注册、已经使用的现有标志在名称和图形上相雷同。只有富于创造性、具备自身特色的标志，才有生命力。个性特色越鲜明的标志，视觉表现的感染力就越强，如图 7-7 所示。

图 7-7

　　注目性是标志所达到的视觉效果。优秀的标志应该吸引人，给人以较强烈的视觉冲击力。因为只有引起人的注意，才能使标志所要传达的信息对人产生影响力。在标志设计中，注重对比、强调视觉形象的鲜明与生动，是产生注目性的重要形式要素。特别是公共性标志设计，不仅要求在常规环境中具有较强的视觉冲击力，而且还要求能在各种不同的环境条件中都能保持较强的视觉冲击力。商标设计也要求在各种不同的应用中，都能保持良好的商标视觉形象，使商标无论是在商品的包装上，还是在各类媒体的宣传中，均可起到突出品牌的积极作用，如图 7-8 所示。

图 7-8

▶ 7.1.6　企业形象设计要素

　　一个完美的商标，除了要有鲜明的图案，还要有与众不同的牌名。牌名不仅影响今后商品在市场上的流通和传播，还决定商标的整个设计过程和效果。

　　如果商标有一个好的名字，能给图案设计人员更多的有利因素和灵活性，设计者就可能发挥更大的创造性。反之就会带来一定的困难和局限性，也会影响艺术形象的表现力。因此，确定商标的名称应遵循"顺口、动听、好记、好看"的原则。要有独创性和时代感，要富有新意和美好的联想。如雪花牌电冰箱，给人以冷冻的联想，为企业和产品性质树立了明确的形象；又如永久牌自行车，象征着永久耐用之意，体现了商品的性质和效果。图 7-9 所示为一些商标设计案例。

　　各国名称、国旗、国徽、军旗、勋章，或与其相同或相似者，不能用作商标图案。国际国内规定的一些专用标志，如红"十"字、民航标志、铁路路徽等，也不能用作商标图案。此外，采用图形变换作为商标图案时，应注意不同的形状，对文字变化的视觉效果，如图 7-10 所示。

图 7-9　　　　　　　　　　　　　　　　　　　　　图 7-10

　　企业形象设计是以企业内部管理、对外关系活动、广告宣传以及其他以视觉为手段的宣传。企业形象设计包括企业名称、企业标志、标准字、标准色、象征图案、宣传口语、市场行销报告书等。应用系统主要包括办公事物用品、生产设备、建筑环境、产品包装、广告媒体、交通工具、衣着制服、旗帜、招牌、标志牌、橱窗、陈列展示等。视觉识别在企业形象设计系统中最具有传播力和感染力，最容易被社会大众所接受，具有主导的地位，如图 7-11 所示。

图 7-11

☆ 经验技巧

对持久记忆要求较高的，应设计良好的特示图案形象，较好的设计如苹果公司的牙印苹果，对图案 Logo 的面向推广的各种要素都把握得恰到好处。另外一些情况下，希望在较短期限内建立形象的，还应该设计相应的吉祥物，以类似苹果这样耳熟能详的概念，强化沟通和理解。

7.2 企业标志设计与制作

良好的企业标志是与环境和谐共存的，不仅能传达准确的信息，还能起到装饰美化空间环境的作用。标志是企业塑造品牌的基础。本节将详细介绍企业标志设计与制作方面的知识。

▶ 7.2.1 网上商城标志设计与制作

网上商城的设计比较简单，也比较简约，下面用 AI 软件举一个比较常见的例子。

首先，打开 AI 软件，确定好要设计的标志的主色调，选好主色和配色，下面选用的是 C44/M49/Y83/K2 与 C100/M100/Y100/K100 的颜色为设计颜色，如图 7-12 所示。

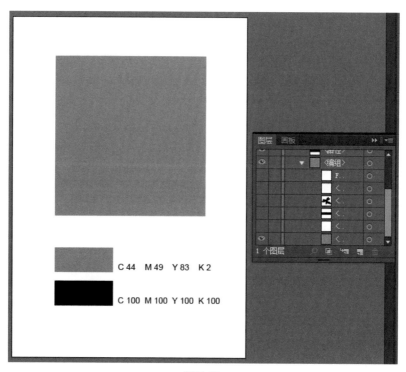

图 7-12

其实，运用简单的颜色和线条，一般的标志都是文字和英文的搭配，这样可以使标志更加整体化，如图 7-13 所示。

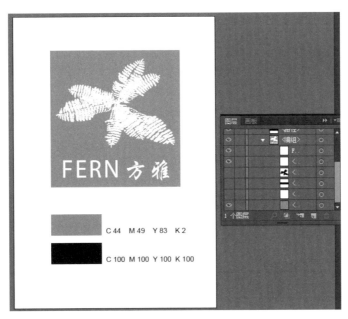

图 7-13

最后，标志的初步设计基本完成，一个简单的枫叶设计并搭配文字，突出作者想表达的主题。不管是烦琐的设计还是简单的设计，只要能体现想表达的标识主体就是好的设计，如图 7-14 所示。

图 7-14

▶ 7.2.2　商业店铺标志设计与制作

标志设计是个具有挑战性的工作，当一家新公司成立后，首先要做的就是为公司确立一个标志，这也是公司本身以及其产品的身份象征。下面以辣椒为主题设计一款标志。

首先，打开 AE 软件，在设计界面中，绘制一个辣椒的形状，让这个辣椒的设计与画面想办法结合在一起，如图 7-15 所示。

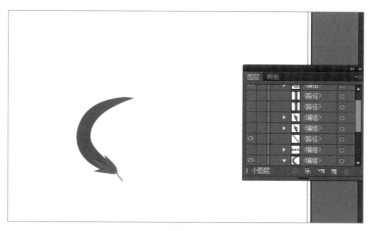

图 7-15

其次，巧妙地设计标志的英文，并让英文的两个 L 和辣椒的标志进行搭配，使画面整体的感觉更加饱满与充实，如图 7-16 所示。

图 7-16

然后，文字的变形，一个成功的标志设计，可以将文字进行拉伸、扭曲，以达到更好的设计效果，如图 7-17 所示。

图 7-17

最后,在设计标志的最下面,设计标志的中文。这个标志的主色调为红色、绿色和棕色,运用三个相近色,使整体画面感觉柔和而又不失设计之间的相互搭配,辣椒的弯度和字母 S 相互呼应,巧妙而美感,如图 7-18 所示。

图 7-18

7.3 企业的品牌设计概述

企业品牌设计是在企业自身正确定位的基础之上,基于正确品牌定义下的视觉沟通,是一个协助企业发展的形象实体,不仅协助企业正确地把握品牌方向,而且能够使人们正确地、快速地对企业形象进行有效记忆。本节将详细介绍企业的品牌设计概述的知识。

▶ 7.3.1　品牌与企业的关系

企业为什么要设计品牌？对于品牌的塑造与营销，或许有无数种方法，但是，我们都深受各种方法论的熏陶与裹挟，并将之运用于商业的方方面面，结果企业、品牌并没有因此而改变。"重术而轻道"的心态使一些中国企业浮躁短视，这也是一些中国企业及品牌始终无法有长足发展的核心原因，这是企业界、营销界、品牌界最应该追问的核心命题，如图 7-19 所示。

品牌是一个名称、名词、符号或设计，或者是它们的组合。其目的是识别某个销售者或某群销售者的产品或服务。品牌是通过以上这些要素及一系列市场活动而表现出来的结果所形成的一种形象认知度、感觉、品牌认知，以及通过这些而表现出来的客户忠诚度。总体来讲，品牌属于一种无形资产。品牌是企业、产品与消费者建立的一种关系，品牌形象设计需要有效的规划，如图 7-20 所示。

图 7-19　　　　　　　　　　　　　　　　　　　　图 7-20

▶ 7.3.2　企业品牌的设计要点

企业形象的视觉识别核心是标志，而品牌形象的视觉识别系统的核心元素是品牌符号，这是品牌 VI 设计与企业 VI 设计在设计表达上的不同。

对市场敏感的人，标志往往是高度抽象、高度凝练的，经常是多重意义的复合，解释起来意义丰厚无比，若没有解释员，则晦涩难懂、不知所云。这责任并不在设计标志的设计师身上。因为标志只是一个点状的视觉符号，高度凝练或高度片面是标志与生俱来的属性。

人类的信息主要是通过视觉输入的，是全球范围内品牌传播策划设计者共同的努力。如果画面视觉没有表达任何实质的信息，广告中视觉部分的投资就在不知不觉中被浪费了。事实上，几十年来，视觉营销一直在国际上大行其道，只是部分国家、部分企业、部分从业人员尚未意识到视觉在品牌营销中扮演的角色。

品牌推广除了标志之外，还需要另外一个符号，即表意更明确、个性更强烈的符号。无须解释就可以解读的符号，如果含糊不清，也是有策略的含糊，达到

诸如品牌记忆出位，或者品牌杰出联想的目的。

VI 设计的核心课题就是"线索性元素"的建立。企业 VI 设计的主要线索就是企业标识与辅助图形，品牌 VI 设计的主要线索就是前面所说的品牌符号。至于具体的表达方式，条条大道通罗马，不同的产业、不同的品牌有着不同的路子，如图 7-21 所示。

图 7-21

7.4 CIS 企业形象设计

CIS 企业形象设计的构成 CIS 系统是由理念识别（Mind Identity，MI）、行为识别（Behaviour Identity，BI）、视觉识别（Visual Identity，VI）三方面构成。本节将详细介绍 CIS 企业形象设计方面的知识。

▶ 7.4.1 理念识别

CIS 企业形象设计理念识别是确立企业独具特色的经营理念，是企业生产经营过程中设计、科研、生产、营销、服务、管理等经营理念的识别系统。是企业对当前和未来一个时期的经营目标、经营思想、营销方式和营销形态所做的总体规划和界定。主要包括：企业精神、企业价值观、企业信条、经营宗旨、经营方针、市场定位、产业构成、组织体制、社会责任和发展规划等，如图 7-22 所示。

图 7-22

▶ **7.4.2　行为识别**

　　CIS 企业形象设计行为识别是企业实践经营理念与创造企业文化的准则，对企业运作方式所做的统一规划而形成的动态识别系统。以经营的理念为基本出发点，对内是建立完善的组织制度、管理规范、职员教育、行为规范和福利制度；对外则是开拓市场调查、进行产品开发，透过社会公益文化活动、公共关系、营销活动等方式来传达企业理念，以获得社会公众对企业识别认同的形式，如图 7-23所示。

图 7-23

▶ **7.4.3　视觉识别**

　　CIS 企业形象设计视觉识别是以企业标志、标准字体、标准色彩为核心展开的完整、系统的视觉传达体系，是将企业理念、文化特质、服务内容、企业规范等抽象语意转化成具体符号的概念，塑造出独特的企业形象。视觉识别系统分为基本要素系统和应用要素系统两方面。基本要素系统主要包括：企业名称、企业标志、标准字、标准色、象征图案、宣传口语、市场行销报告书等。应用系统主要包括：办公用品、生产设备、建筑环境、产品包装、广告媒体、交通工具、衣着制服、旗帜、招牌、标志牌、橱窗、陈列展示等，如图 7-24所示。

图 7-24

第8章

公共活动宣传与网页设计

本章要点

- 公共活动宣传设计与制作
- 网页设计的特点及要求

本章主要内容

本章主要介绍公共活动宣传设计与制作技巧，同时讲解网页设计的特点及要求。在本章的最后针对实际的工作需求，讲解广告页面设计制作的知识。通过本章的学习，读者可以掌握公共活动宣传与网页设计的知识，为深入学习平面广告设计奠定基础。

8.1 公共活动宣传设计与制作

不同的活动宣传海报推广，采用的宣传手段不同，设计方案也不同。随着人们接受新鲜事物的能力不断提高，设计师可以根据人们的需求，设计不同的具有视觉冲击力的宣传设计方案。本节将详细介绍公共活动宣传设计与制作方面的知识。

▶ 8.1.1 背景设计与制作

本节以"天猫抢购"促销活动为宣传海报，这个海报的目的有两个：一是吸引消费者；二是向消费者通知产品的消费时间和消费内容。所以，这个海报的设计风格需要醒目，并有感染力，在颜色上一般选择有对比的色彩。在暖色调中，红色可引发人们兴奋、激动的感觉，黄色可以调节欢快的气氛。从这个海报可以看出，宣传类的海报，激发消费者关注是很重要的，如图 8-1 所示。

图 8-1

▶ 8.1.2 内容的编排与制作

下面的案例中，使用的软件是 Photoshop。背景设计采用红色为主，首先，需要新建一个图层，设置主背景色，如图 8-2 所示。

图 8-2

这个画面的构图是上下分布的，下端为统一的颜色，上端为放射性的颜色，放射性给人的感觉是醒目的，而且富有冲击力，如图 8-3 所示。

图 8-3

为了使画面表现得更加有亲和力，可以添加一些点缀，使画面更加饱满。背景完成后的效果如图 8-4 所示。

图 8-4

接着开始为作品添加文字。文字需要醒目，并且明确主题思想，要有简单扼要的概述，一般主题字号占用画面的 1/3，如图 8-5 所示。

图 8-5

添加完主题，还可以添加一些副标题，可以起到解释说明的作用。副标题不要影响主标题，不可以喧宾夺主，不能超过 4 种颜色，如图 8-6 所示。

图 8-6

在海报的下端，添加活动的时间和地点，如果有联系电话或者二维码，也可以一起加在下端，如图 8-7 所示。

图 8-7

在海报上端的放射线条处，添加活动的主题内容，一般采用与海报相互呼应的颜色，如图 8-8 所示。

图 8-8

最后，为了使海报主题的颜色更加突出，可以在文字上做一些特效，使海报显得更加高端有气势，如图 8-9 所示。

图 8-9

8.2　网页设计的特点及要求

网页不同于传统媒体，网页的特点一般是信息的动态更新和即时交互性。本节将详细介绍网页设计的特点及要求。

▶ 8.2.1　网页设计的特点和要求

网页设计是一种新媒体设计，是基于图形的设计，以适应网络通信和网页浏览的需要，以及视觉作品的传达，具有艺术与技术高度结合的特点。网页也是一种新形式的电子信息传播的模式，不同于广播、电视、报纸，通常被称为"第四媒体"，任何个人、群体、公司都可以建立自己的网站，如图 8-10 所示。

图 8-10

网页设计是网站的视觉内容的部分，是浏览者进入网站接收视觉信息界面，能给观众一个概念、一种印象，给人的印象好坏对网站来说是很重要的，因此，网页设计要求独特、创新，这是网站长期持续发展的必要条件。

一个网页设计要取得成功，首先在观念上要树立创新向上的思维方式；其次，能够有效地将创新、创意转换为网页设计，以增加人们浏览网页的兴趣。在崇尚个性化风格的今天，网页设计应增加个性化的因素，清新大方是一种良好的风格。因此，设计师必须有良好的美术基础，需要较高的文化和艺术修养，如图 8-11 所示。

图 8-11

要有独具个性的特点，这是和其他类似网站、网页的区别。从这个角度来看，设计肯定是一项创新活动。很多人在设计中存在一个错误，网页老是遵循相同的模式，也就是追求所谓的"流行"，如相同的标题位置、按钮布局、动画的使用等，没有太多特色。网页设计是一种创造性的工作，需要有新的、不同的变化，网页特征可以反映在颜色、图案、结构、列名称和字体等，总之必须追求新颖，要与其他网页设计区别开来，如图 8-12 所示。

图 8-12

网页设计版式需要和谐、统一，这是指整体设计的一致性。和谐是指页面元素协调有序，浑然一体。统一是均匀的颜色，字体的统一、协调等。和谐是美的规律，网页设计的和谐，主要体现在页面的视觉效果可以与人类视觉感知的形式融合，如图 8-13 所示。

图 8-13

▶ 8.2.2　导航栏设计的基本规则

导航栏是网页制作中处于比较重要位置的元素，是网站中不可或缺的重要部分。设计师不管将导航栏置于什么位置，都要保持基本的设计规则。下面详细介绍导航栏的设计制作方面的知识。

1. 简单易懂

设计导航栏，必须要用简单的文字来概括其中的选项，这样做不仅是为了方便用户理解，还为了呈现网站的简洁性。那么，如何做到简单易懂呢？进行网页制作之前，先对准备上传的材料进行分类，大概分成四五个类别，每个类别运用一个词语进行概括，而这些词语可以作为导航栏的选项标题，如图 8-14 所示。

图 8-14

2. 清晰完整

导航栏的设计，每一个选项除了要求简单易懂之外，还要求清晰完整，而且网站的基本内容一定要有，比如说首页、关于我们、联系我们之类的基本信息。再来是对网站的服务进行分类，比较好是整理成二级、三级栏目，这样用户也能比较清晰地看到所有的类别，这是在网页制作的过程中要求做到的，如图 8-15 所示。

图 8-15

3. 保持一致性与连贯性

对于导航栏中所涉及的文字字数，要工整，即保持一致性，4 字词语做概括标题是比较常见的，而且基本上除了首页这个选项比较特殊之外，其余每个选项字数都要求基本一致，这样才能让标题的呈现效果更完整，而且选项的字体颜色和设计效果也应该一致。此外，导航栏还要具有一定的连贯性，每个页面都应该要有导航栏设计，如图 8-16 所示。

4. 保持链接的有效性

保证导航栏选项下的链接的有效性非常重要，如果链接出错，影响到的不仅仅是一个导航栏，整个网站都会受到不好的影响。因为无法链接到准确的页面，用户无法进行交互，那么这个网站便没什么用了。因此设计师要对导航栏的设计上心，尤其是链接，设置完成后要记得检查，如图 8-17 所示。

图 8-16

图 8-17

☆ 经验技巧

网页制作中的每个元素看似没有什么关联，实际上都是有联系的，牵一发而动全身，只有做好每个细节，才能设计出一个精美的网站。

▶ 8.2.3 网站的页面设计制作

网上交易平台一般都提供各类服饰、美容、家居等产品。下面以淘宝汽车首页为例，为大家介绍网站的页面设计制作。

打开 Photoshop，新建一个图层。准备搭建一个网站的时候，需要先确定好设计的版式，是横版还是竖版。下面以竖版为例，然后确定颜色与版式中汽车的位置，如图 8-18 所示。

图 8-18

网站上的页面设计，需要醒目和大胆，主题明确。如图 8-19 所示，采用蓝色和眩光色搭配，做出发光的效果，可以吸引消费者的眼球，而文字选用的颜色，需要和整体画面一致。

图 8-19

　　整体画面，根据需要进行分割，不同的区域做不同的推广产品，比如秒杀区和精选区之类的，颜色采用醒目的黄色，如图 8-20 所示。

图 8-20

　　第二列为精选区，精选区的产品最好是按照秒杀区统一版本，这样可以使画面更加的和谐，如图 8-21 所示。

图 8-21

　　本次案例设计的画面采用的是矩形分布，而且它的导航栏就是在每个促销活动中，排版风格按照每组单独活动的风格设计，如图 8-22 所示。

图 8-22

整个画面排版完成后，再利用整体风格化的手法吸引消费者眼球，整个画面并没有太多的文字，以图片为主，文字为辅，如图 8-23 所示。

图 8-23

第9章

平面广告设计与制作案例解析

本章要点

- 企业画册的设计与制作
- 促销类海报的设计与制作
- 节气海报的设计与制作

本章主要内容

本章主要介绍平面广告设计与制作案例解析，其中主要讲解企业画册的设计与制作、促销类海报的设计与制作。在本章的最后针对实际的工作需求，讲解节气海报的设计与制作。通过本章的学习，读者可以掌握平面广告设计与制作案例解析方面的知识，为深入学习平面广告设计奠定基础。

9.1　企业画册的设计与制作

企业画册，指企业用来宣传自己的形象、文化、产品、服务与其他相关信息的画册。本节将详细介绍企业画册设计制作方面的知识。

▶ 9.1.1　时代感画册制作

下面的案例中，使用的软件是 Photoshop。背景设计采用红色为主。首先，需要新建一个图层，设置主背景色，如图 9-1 所示。

图 9-1

创建完画册的背景色以后，可以在背景色中，设计准备编辑的文字，颜色调整为白色背景，与红色文字相呼应，如图 9-2 所示。

在画面的另一页设计画册的主题，画册的 Logo 一般都放在画册的左上角或右上角，如图 9-3 所示。

空白处一般放画册的主图，此画册将整体楼盘的图片为主图，在画册中呼应主题，起到点名主题的作用，恢宏而大气。一般来说，企业的画册不要采用过多的色彩，这样容易混淆主体，如图 9-4 所示。

图 9-2

图 9-3

图 9-4

▶ 9.1.2 中国风画册制作

中国风画册一般采用水墨的形式来表现，下面的案例，使用的软件是 Photoshop，背景设计采用水墨为主。

首先，需要新建一个图层，如图 9-5 所示。

图 9-5

其次，此画册采用的是三角式的构图方式，简单的水墨风格并留白。设计上，巧妙地留白能使画面更加有空间感。标明主题"中国"，Logo 放置左上角，如图 9-6 所示。

图 9-6

最后，在画册的两侧进行一些设计，加上一些地址和电话之类的信息。画面设计完成，整体感觉简约而大气，如图 9-7 所示。

图 9-7

9.2 促销类海报的设计与制作

一幅好的促销类海报，需要生动灵活、形式不拘、风格活泼可爱，能吸引顾客的眼光与注意力。本节将详细介绍促销类海报的设计与制作。

▶ 9.2.1 年终大促海报设计

下面的案例中，使用的软件是 Photoshop。年终大促的海报主要是推广，以吸引客户眼球为主。

首先，需要新建一个图层，如图 9-8 所示。

图 9-8

其次，构图采用的是放射性的构图，主要起到吸引消费者注意的目的，"年终大促"几个字为海报的主题，需要醒目，如图 9-9 所示。

主标题起到醒目的作用，下端可以写一些活动的相关信息，作为副标题。该作品采用红色字体，文字需要简单精确，如图 9-10 所示。海报下端，标明电话和相关活动信息，如图 9-11 所示。

图 9-9

图 9-10

图 9-11

最后，用矩形卡片的方式，就海报进行叙述说明，颜色不宜过多。

为了吸引消费者的注意，促销类的海报首先需要整体醒目，其次需要让消费者抓住海报重点，如图 9-12 所示。

图 9-12

▶ 9.2.2 奶茶促销海报设计

下面的案例中，使用的软件是 Photoshop。奶茶类的海报，需要给人清爽的感觉，以蓝色为背景色，标明海报主题——"第二杯半价"，如图 9-13 所示。

图 9-13

在海报的下端，可以标明活动时间和活动地点，以及如何参与活动。此设计作品主要是图片——冷饮的一种展现，如图 9-14 所示。

图 9-14

画面的空白处可以写活动的内容，如果单单为文字排版，画面效果很单调，不妨加一些点缀。本作品加一些圣诞礼物作为装饰，如图 9-15 所示。

图 9-15

最后，采用卡通的字体与整体画面风格相呼应，在醒目的位置，加上活动的二维码，也可以在左上角或者右上角添加企业 Logo，如图 9-16 所示。

图 9-16

9.3

9.3　节气海报的设计与制作

一般情况下，企业为了推广产品，也可以和节气海报相结合。本节将详细介绍节气海报的设计与制作方面的知识。

▶ 9.3.1　情人节促销海报设计

下面的案例中，使用的软件是 Photoshop。情人节的海报，需要给人浪漫的感觉，以花瓣为背景，增添浪漫的效果，如图 9-17 所示。

图 9-17

情人节一般采用红色、粉色等比较暖一点的颜色。该作品采用的是红色，在海报中心位置，点明主题，如图 9-18 所示。

明确主题之后，就需要围绕主题进行编辑，使画面更加丰富。"全场 2 折"作为副标题，体现在画面中，如图 9-19 所示。

最后编辑活动内容，设计该作品，注意的是色调要统一，如果采用暖色，整体风格就都用暖色，该作品使用的颜色为黄、红、粉等颜色，如图 9-20 所示。

图 9-18

图 9-19

图 9-20

9.3.2 立夏节气海报设计

下面的案例中，使用的软件是 Photoshop。立夏海报，需要给人清爽的感觉，作品画面以叶子作为背景，而绿色是一个积极向上的颜色，如图 **9-21** 所示。

图 9-21

设计完成后的作品，其画面风格简单，布局明确，整体风格很统一。一般设计立夏的海报，选用的颜色有绿色、蓝色、橙色等色彩，如图 9-22 所示。

图 9-22